所有人都用得上的

暢銷配色學

SendPoints

編著

Color Sells

Choose the Right Colors for Your Package

目次

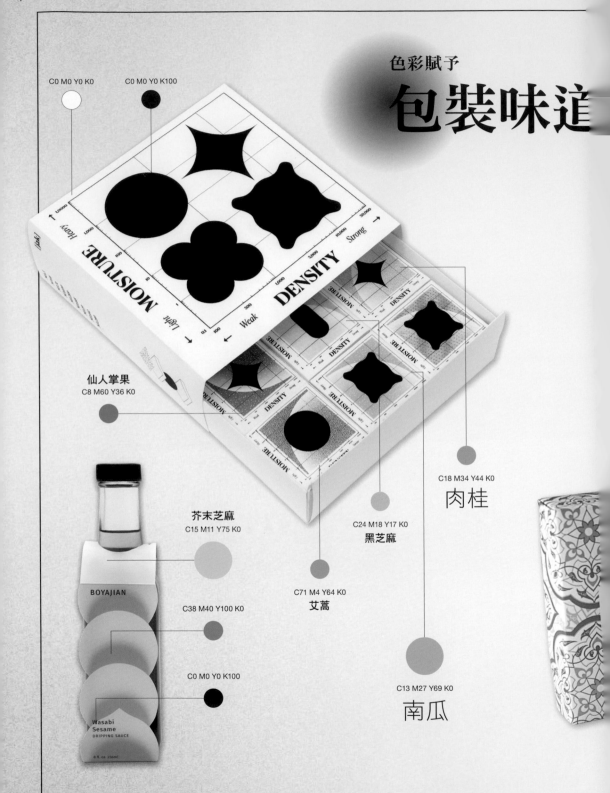

色彩賦予
包裝味道

C0 M0 Y0 K0

C0 M0 Y0 K100

DENSITY

MOISTURE

Heavy

Light

Weak

Strong

仙人掌果
C8 M60 Y36 K0

C18 M34 Y44 K0

肉桂

芥末芝麻
C15 M11 Y75 K0

C24 M18 Y17 K0

黑芝麻

BOYAJIAN

C38 M40 Y100 K0

C71 M4 Y64 K0

艾蒿

C0 M0 Y0 K100

C13 M27 Y69 K0

南瓜

Wasabi
Sesame
DRIPPING SAUCE

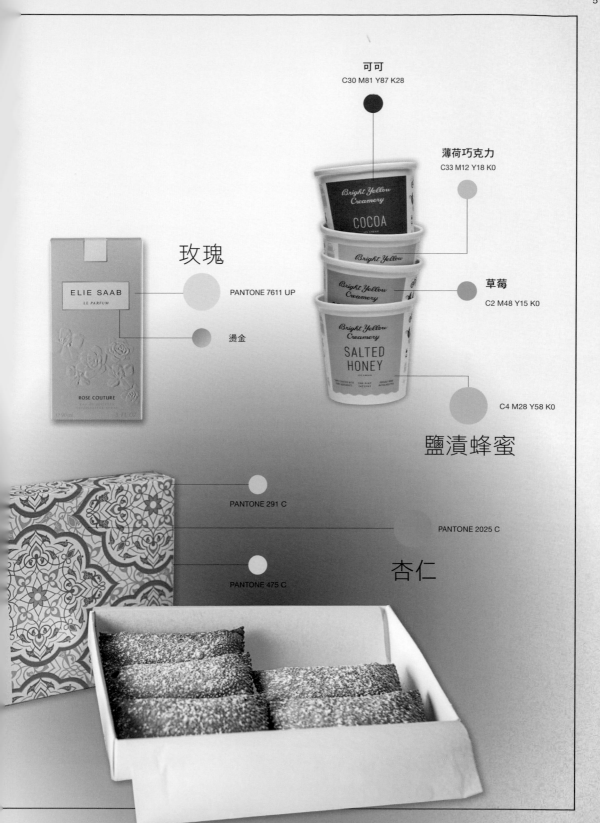

可可
C30 M81 Y87 K28

薄荷巧克力
C33 M12 Y18 K0

玫瑰

PANTONE 7611 UP

燙金

草莓
C2 M48 Y15 K0

C4 M28 Y58 K0

鹽漬蜂蜜

PANTONE 291 C

PANTONE 2025 C

PANTONE 475 C

杏仁

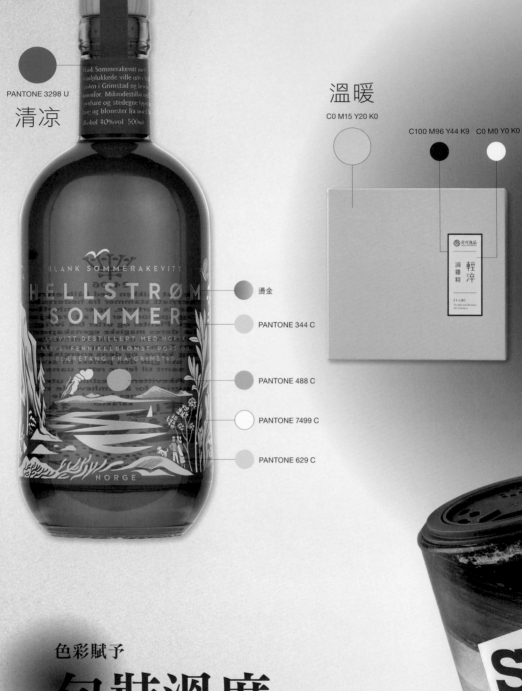

PANTONE 3298 U

清涼

溫暖

C0 M15 Y20 K0

C100 M96 Y44 K9 C0 M0 Y0 K0

燙金

PANTONE 344 C

PANTONE 488 C

PANTONE 7499 C

PANTONE 629 C

色彩賦予

包裝溫度

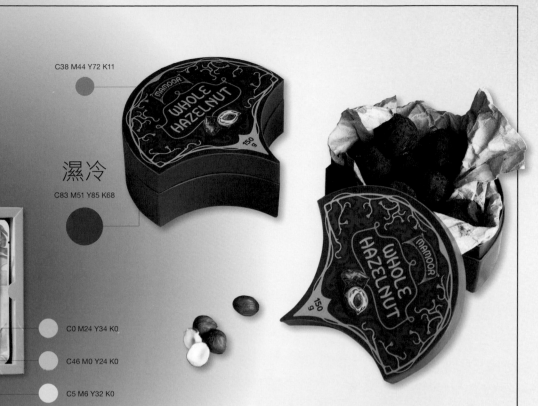

C38 M44 Y72 K11

濕冷

C83 M51 Y85 K68

C0 M24 Y34 K0

C46 M0 Y24 K0

C5 M6 Y32 K0

火熱

PANTONE 485C

冰冷

C100 M85 Y25 K5

C0 M0 Y0 K0

PANTONE 485 C

C100 M65 Y0 K0

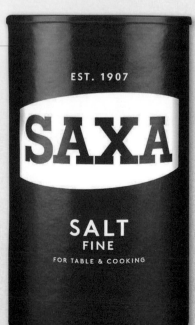

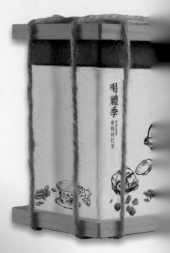

冒險

PANTONE 137 C

快樂

PANTONE 109 C

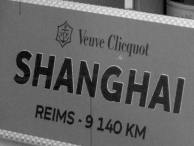

C0 M0 Y0 K100

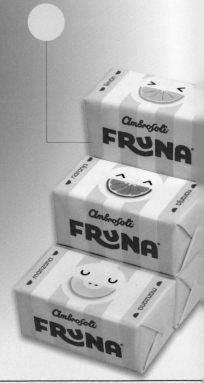

C0 M0 Y0 K100

C0 M0 Y0 K0

端莊

PANTONE 873 U

復古

色彩賦予

包裝個性

可愛

C31 M85 Y93 K 0

C5 M8 Y19 K0

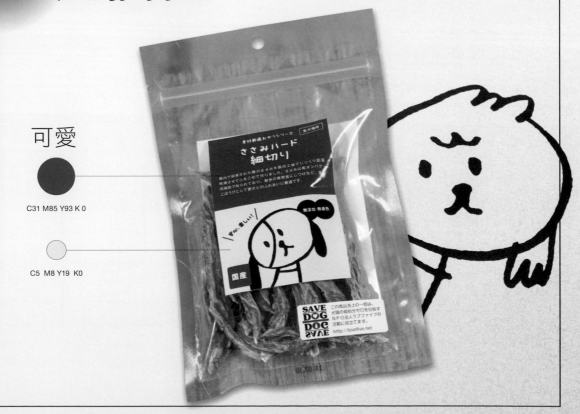

揭開朋
的面

色彩是影響人類視覺感官的元素之一。與其他元素相比，我們的視覺神經對色彩的反應最為敏感。人類對色彩的認知並不只停留於視覺上，它經過我們的眼睛、神經系統和大腦，再與我們的生活經驗結合，對我們的生理、情感和思想都產生影響。雖然直到二十世紀，人們才得以用科學的方法研究此現象，並創立了色彩心理學（color psychology）。其實自人類古代以來，色彩就已經影響我們的認知，並在不同的文化中被賦予不同的內涵。在現代社會，色彩心理學的研究成果得到了廣泛運用，特別是在商業世界中。

色彩心理學

色彩是人類的一種視覺感知，源於可見光譜中電磁波對人眼視錐細胞的刺激。色彩能傳達資訊和情感，在視覺藝術裡，色彩是抓住人們第一印象的重要元素。

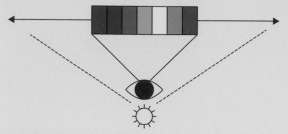

在觀看事物時，我們的視覺神經最先對事物的色彩產生反應，然後是形狀，最後是紋理。

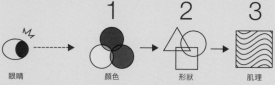

色彩心理學是關於色彩如何影響人類行為的研究。色彩與人的感覺及認知相關聯，而人的感覺則先於認知。光、有色物體、眼睛和大腦，是這個過程的四個要素：感覺器官（眼睛）對客觀世界的刺激（光照下的有色物體）作出反應，這些反應傳輸到我們的神經系統和大腦，形成如記憶、聯想、比較等認知。

光譜的構成直到十七世紀晚期，才被艾薩克・牛頓（Issac Newton）發現，而色彩心理學則是近代才興起。在各大文明裡，人們早就賦予了色彩不同的含義和象徵，色彩在不同地區、不同文化中都佔有重要地位。

人類對色彩的認知，在十九世紀迎來了革命性變化，印象派（Impressionism）的興起，就是透過強調色彩、並解放了色彩的運用方式以反叛傳統繪畫。印象派畫家探索光線的變化，研究光線對人眼的影響，並認為運動是人類認知和體驗的重要因素。人對色彩的認知基於感覺器官，而每位畫家所畫的，都是用自己的眼睛觀察到的景象。因此，色彩的運用表達了藝術的主觀性。

梵谷（Vincent van Gogh）的畫作《夜間咖啡館》（The Night Café）就是一個典型例子，根據梵谷給他弟弟的信，他試圖用紅色和綠色來表達強烈的激情。畫作每一處都有紅色和綠色所形成的強烈對比。隨著印象派逐漸得到大眾認可，色彩對主觀性的表達，也從藝術延伸到設計。

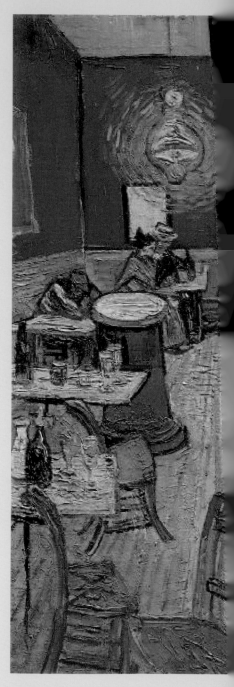

《夜間咖啡館》 *The Night Café*
文森特・梵谷 Vincent van Gogh
圖片提供：Wikimedia Commons

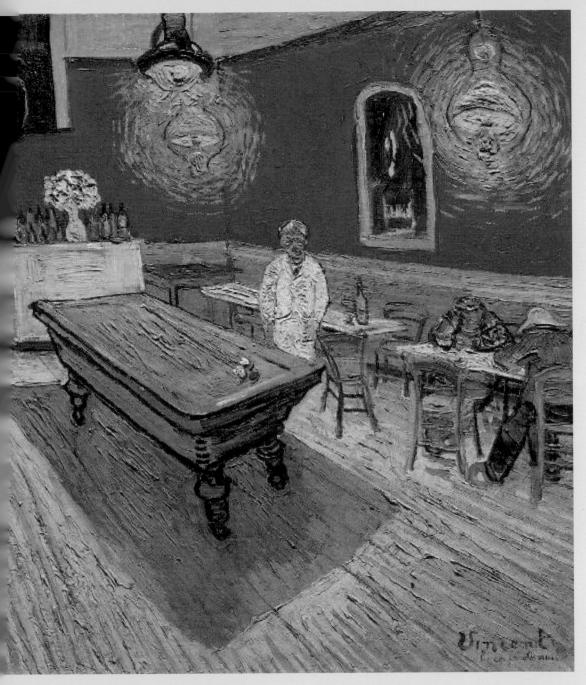

如今，色彩已成了包裝設計和品牌推廣裡不可或缺的元素，人們越來越注重在市場行銷中運用色彩來挑動消費者的情感和聯想。

在本章，我們將從三個方面介紹色彩心理學——首先是對顏色的認知和情感，接著是色調印象，最後是色彩的通感。

9大主色的抽象聯想

顏色作為一種重要的視覺語言，經常被設計師和畫家用以傳遞資訊，因為顏色能引起人的心理效應。色彩的心理效應，是指光作用於人的視覺器官所引起的心理活動。實際上，人類對光的生理反應和心理反應是同時出現並互相影響的。人們對顏色的感覺可以分為兩種——直接心理效應和間接心理效應。

直接心理效應

直接心理效應是指由於色彩本身的物理特點，所引起的生理上或心理上本能的體驗，這類型的體驗更具普遍性。比如看到紅色會心跳加速，看到綠色會舒緩眼睛疲勞等。

間接心理效應

間接心理效應是指顏色引起人們情感和認知上的反應，譬如聯想、象徵、個人偏好，這些反應與長期的個人經驗和社會文化相關。

色彩聯想

當看到某種顏色時，我們會不由自主地將它與我們過去的視覺經驗聯繫起來，並在想像、對比、分析、總結等思維活動的加工後更新我們對該顏色的認知和情感體驗。色彩聯想可分為兩個層面：

· 具體聯想

指的是色彩引發的有關自然界中或日常生活中具體事物的聯想，譬如，紅色讓人們想起火和太陽，藍色讓人們想起天空和大海。

· 抽象聯想

指的是色彩引發的如情感、關係和意義等抽象概念的聯想，這層面的聯想受多種因素影響，譬如性別、年齡、經歷、愛好、性格、文化等。

色彩象徵

指在同一文化中長期生活的人們之間，逐步形成將特定顏色與某種抽象文化觀念緊密聯繫起來的共識，是一種社會化聯想。因此，色彩在不同的文化和社會裡有不同的象徵意義（更詳盡的解釋，請參考第二章）。

16

直接心理效應

引人興奮，使人有活力
引起性欲
刺激食欲

長期接觸會增加壓力，引起視覺疲勞
引發憤怒和挫折感

620～740nm

紅

在可見光譜裡，紅色光的波長最長，是一種前進的暖色。

間接心理效應

具體聯想

血、太陽、火、典禮、紅十字、交通號
誌、紅旗、傷口、唇膏、力氣、發燒、熱
能、爆炸

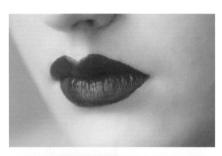

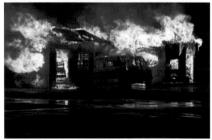

抽象聯想

・積極：

熱情、勇敢、愛、運氣、歡慶、興奮、雄
心、光輝、慈善、魅力、決心、奉獻、成
功、激動、勝利、溫暖、活力、愛國主義

・消極：

威脅、警告、憤怒、野蠻、官僚主義、危
險、侵略、殉難、謀殺、罪惡、緊張局
面、暴力、疼痛、革命、叛亂、事故、戰
爭

橘

直接心理效應

刺激腦力活動
傳遞興奮、溫暖、激情和鼓勵
增加食欲

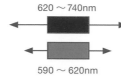

620 ～ 740nm

590 ～ 620nm

橘色是紅色和黃色的混合色，波長僅次於紅色光，是最溫暖的顏色，也非常活潑。

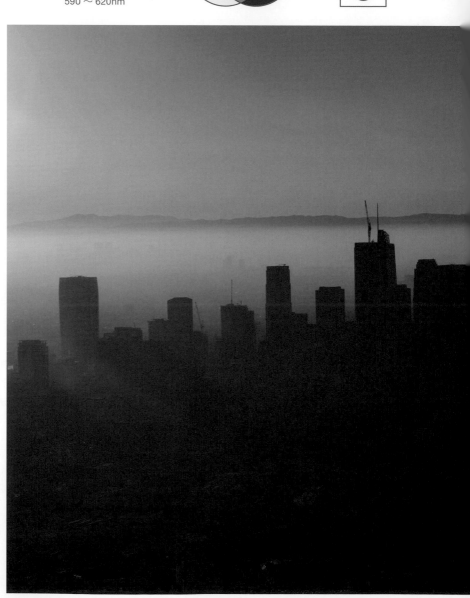

間接心理效應

具體聯想

日出、日落、落葉、南瓜、柳橙汁、火

抽象聯想

・積極：

溫暖、豐收、光明、興奮、快樂、激情、
提醒、豔麗、健康、野心、確信、慶典、
樂趣、慷慨、魅力、決心、鼓勵、堅韌、
成功、智慧、成熟、輝煌、創造力、幽
默、生命力、競爭力、人道主義

・消極：

莽撞、危險、懷疑、嫉妒、欺騙、不安、
乾燥

直接心理效應

幫助理清思緒和快速做出決定

有助於分泌血清素,帶來快樂心情

長期接觸易造成視覺疲勞

570 ～ 590nm

黃

這個色相具有最高的明度,並能在高明度的情況下保持高飽和度。

間接心理效應

具體聯想
陽光、夏天、菊花、玉米、月亮、黃金、
燈光

抽象聯想

· 積極：

健康、希望、活力、樂觀、快樂、抱負、
信心、玩笑、外向、滿意、年輕、創新、
靈感、光明、直覺、運動、理想主義

· 消極：

疾病、背叛、膽小、欺詐、嫉妒、貪婪、
自負、下流、不確定

直接心理效應

對人的眼睛有舒緩作用
能放鬆身體和紓解壓力
有治癒和保健的作用

緑

495〜570nm

綠色是黃色和藍色的混合色，處於冷暖色之間，帶來涼爽、和諧和舒服的感覺。

間接心理效應

具體聯想

植物、草原、春天、生命、葉子、蔬菜、黴菌、山

抽象聯想

・積極：

成長、營養、新鮮、青春、健康、和平、平靜、財富、穩定、復甦、活力、乾淨、舒服、安靜、繁榮、中立、均衡、進步、坦誠、友誼、安全、希望、和諧、真誠

・消極：

嫉妒、生疏、易受騙、噁心、懶惰、不成熟

直接心理效應

對人的心理有撫慰的效果　　　長期接觸容易導致抑鬱
能使人心境平和　　　　　　　抑制食欲

450 ～ 495nm

藍

是波長最短的顏色，有收縮的感覺。

間接心理效應

具體聯想

天空、海、山、湖、眼睛、太空、水、清晨、牛仔褲

抽象聯想

· 積極：

靈魂、天堂、真實、高貴、寧靜、安全、忠誠、和平、乾淨、成熟、順從、秩序、虔誠、關愛、平和、安靜、沉思、自律、自尊、自由、柔情、和諧、無限、信任、美德

· 消極：

抑鬱、悲傷、冷漠、保守、下流、孤立、吹毛求疵

直接心理效應

引發深沉的想法
刺激性欲

引起陰暗和悲傷的感覺
引發挫折感

紫

紫色由充滿能量的紅色與有舒緩作用的藍色混合而成。

作為黃色的互補色，紫色並非知覺色（perceptual color），讓人產生神祕感。

間接心理效應

具體聯想
典禮、紫羅蘭、丁香花、洋蔥

抽象聯想

· 積極：

宏偉、尊嚴、高貴、皇室、莊嚴、宗教、
帝王、靈性、神祕、奢華、浪漫、智慧、
啟蒙、氣質、珍貴、富裕、幻想、魅力、
嚴肅、清醒、高雅、獨立、壯麗、冥思、
時尚、愛情、個人主義、創造力、女性化

· 消極：

自負、炫耀、哀痛、死亡、憤怒、不祥、
殘酷、傲慢、焦慮、消極、贖罪、浪費、
不幸、悲傷、虛榮、荒唐

直接心理效應

有舒緩作用

白

白色的物體不吸收任何可見光。白色是黑色的對立面，是最淺的顏色，一種無彩色（achromatic color）。

間接心理效應

具體聯想

雪、雲、醫院、兔子、新娘、冬天、棉花、粉筆、牛奶、鴿子、海灘、北極熊

抽象聯想

- **積極：**

 純潔、乾淨、天真、平和、神聖、崇敬、樸素、透明、輕鬆、淡雅、開闊

- **消極：**

 投降、單調、恐怖、死亡、冷峻、蒼涼

直接心理效應

製造期望
沒有情感的、超然的色彩,避免關注

灰

灰色由黑色和白色混合而成,因此是兩者間的過渡色,同時也是一種無彩色。

間接心理效應

具體聯想

陰天、灰塵、石灰、狼、大象、軍裝

抽象聯想

・積極：

　穩定、慷慨、安全、可靠、智慧、謙遜、
　成熟、結實、高雅、中立

・消極：

　乏味、孤寂、猶豫、昏暗、焦慮、無聊、
　保守、衰老、冷漠

直接心理效應

給人有深度和遠見的感覺
重量感
強烈的、有力量的

黑

黑色是最暗的顏色，是可見光完全被吸收或缺乏可見光的結果，是一種無彩色。

間接心理效應

具體聯想

夜晚、煤、墨水、洞穴、烏鴉

抽象聯想

· **積極：**

　莊嚴、神祕、高雅、力量、正式、優雅、
　財富

· **消極：**

　噩兆、恐怖、死亡、空虛、憂鬱、反對、
　恐懼、罪惡、悲傷、懊悔、生氣、哀痛

色調印象

在色彩三屬性中，除了色相會使人產生聯想，色彩在明度和飽和度上的變化同樣會引發不同的聯想。色調是明度和飽和度的結合，可顯現出色彩細微、複雜的變化，更為符合我們在現實生活中看到的色彩。這裡將列舉在PCCS（Practical Color Coordinate System，日本色研配色體系）裡的十二種色調印象。

低

高

明度

低

白

淺灰

中灰

深灰

黑

淡色調

輕盈的、純潔的、年輕的
溫柔的、可愛的、淡雅的
甜蜜的、快樂的、女性化的

淺灰色調

單調的、淡雅的、高雅的、
精緻的、幹練的、鎮靜的

中灰色調

穩重的、古樸的、都市的、
成熟的、幽靜的、渾濁的、
樸素的、年長的、有格調的

暗灰色調

厚重的、可靠的、理智的、
高級的、堅固的、暗淡的、
男性化的

咀度 ————————————————————→ 高

淺色調

激的、透明的、清爽的、
真的、簡單的、快樂的、
子氣的

明亮色調

明亮的、健康的、華麗的、
外向的、醒目的、生動活潑的、
精力充沛的

輕和色調

柔和的、溫柔的、精緻的、
女性化的、高貴的

強色調

強有力的、動感的、
激情的、生動活潑的、
豔麗的

鮮明色調 ————→ 純色

鮮明的、新鮮的、醒目的、
豔麗的、清晰的、生動的、
活躍的、年輕的、愉悅的、
爽快的

濁色調

渾濁的、穩重的、高級的、
現代感、朦朧的、暗淡的、
堅韌的

暗色調

成熟的、男性化、理性的、
高級感、結實的、穩重的

深色調

厚重的、傳統的、充實的、
成熟的、溫暖的、高級感、
穩重的

色彩感覺

人們在認識和理解色彩的過程中，不僅動用了視覺器官，同時也完成了不同感官間的交流。色彩讓人產生的聯想，將人類感官從視覺上轉移，使眼睛「看到」的色彩同時也被「觸摸到」、「聞到」或者「嘗到」。對不同的色彩，人們會產生溫度、距離、重量和味道四個方面的聯想。

溫度

紅、橘、黃為暖色，綠、藍、紫則為冷色。在顏色的溫度感覺實驗裡，人們對冷暖色的感覺差異達到3℃以上。

人們對冷暖色的認知來自我們的生活體驗——很多發熱的物體都有大量長波紅光，比如火和太陽，而很多發冷的物體則有大量的短波藍光，比如冰山和海。

°F °C

除了色相，明度和飽和度也是影響人們對冷暖顏色感知的重要因素。同一色相，明度越高，感覺越冷。飽和度在暖色調裡的作用則更為明顯——飽和度越高，感覺溫度越高。

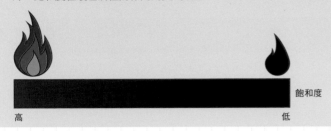

飽和度
高　　　　　　　　　　　　　　　　　　　　低

由於冷暖色會引起豐富的情感反應，所以冷暖色的運用在包裝設計中經常起主導作用。優秀的設計師需要在這方面積累豐富的經驗。

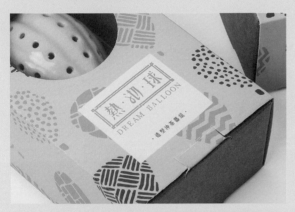

・這款以熱氣球為造型的濾茶器選用了暖色粉紅色作為底色，圖案也用了高明度的顏色，傳達了泡茶時熱氣騰騰的感覺。

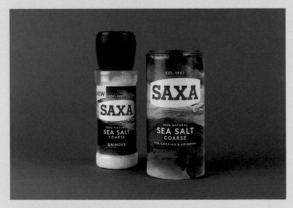

・不同層次的藍色，傳達出海鹽產於冰涼海水的訊息。

距離

不同的顏色給人不同的距離感。同一色相，明度和飽和度不一樣，給人的距離感也不同。

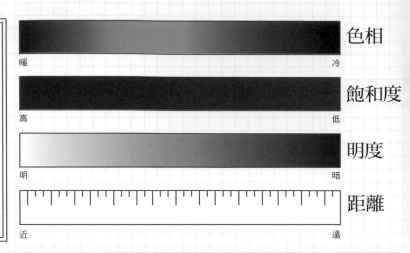

色相
暖　　　冷

飽和度
高　　　低

明度
明　　　暗

距離
近　　　遠

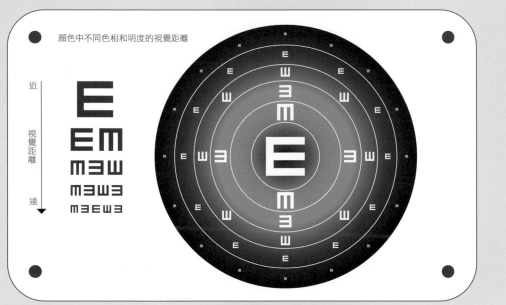

顏色中不同色相和明度的視覺距離

近
視覺距離
遠

E E M Ш Ш
Ш Ш Ш Ш
Ш Ш Ш Ш

視覺上來說，暖色看上去有膨脹的感覺，而冷色則有收縮的感覺。

暖

冷

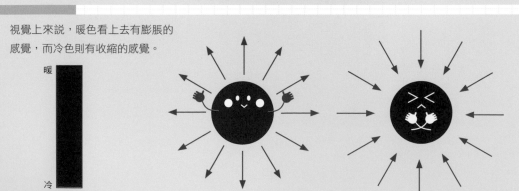

高飽和度的顏色看上去有前進的感覺，
而低飽和度的顏色看上去像是後退。

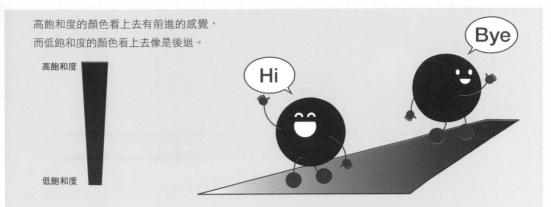

顏色的明度越高，看上去越
淺，明度越低，看上去越深。

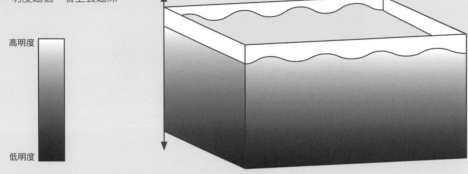

顏色產生的距離感可以使畫面主體突出，並由此產生視覺衝擊。設計師在搭配有膨脹感和收縮感的顏
色時，如果要讓兩者的面積看上去相同，需注意把有膨脹感顏色的面積相對縮小，有收縮感顏色的面
積相對放大。

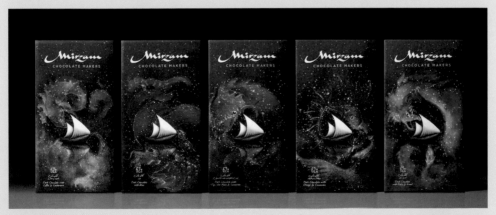

· 這個系列的包裝以深藍色作為底色，在包裝中間用上了比藍色更暖、明度更高的顏色，在視覺上形成了遠
近不同的距離感。

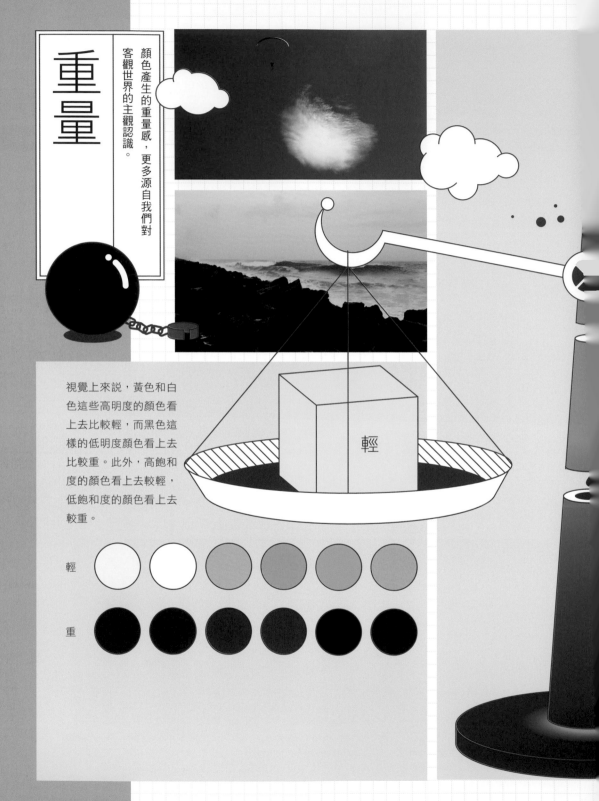

40

重量

顏色產生的重量感，更多源自我們對客觀世界的主觀認識。

視覺上來説，黃色和白色這些高明度的顏色看上去比較輕，而黑色這樣的低明度顏色看上去比較重。此外，高飽和度的顏色看上去較輕，低飽和度的顏色看上去較重。

輕

輕

重

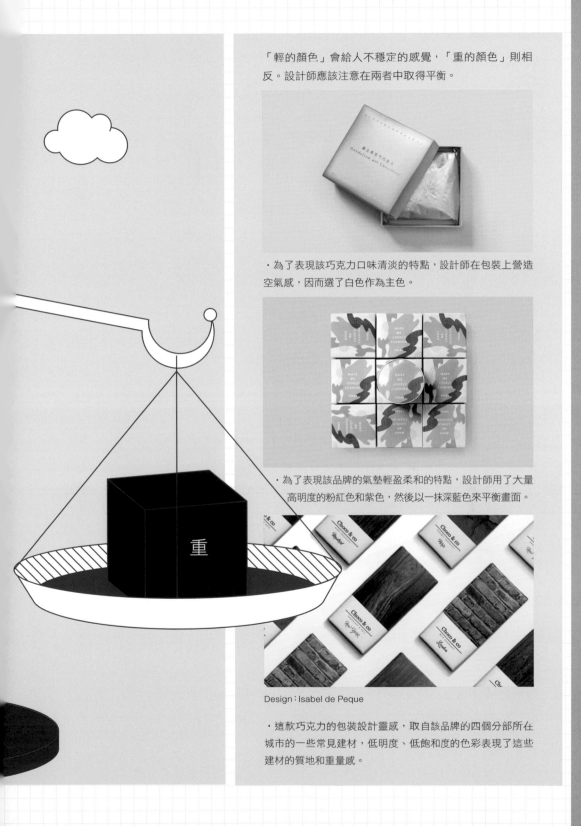

「輕的顏色」會給人不穩定的感覺，「重的顏色」則相反。設計師應該注意在兩者中取得平衡。

· 為了表現該巧克力口味清淡的特點，設計師在包裝上營造空氣感，因而選了白色作為主色。

· 為了表現該品牌的氣墊輕盈柔和的特點，設計師用了大量高明度的粉紅色和紫色，然後以一抹深藍色來平衡畫面。

Design：Isabel de Peque

· 這款巧克力的包裝設計靈感，取自該品牌的四個分部所在城市的一些常見建材，低明度、低飽和度的色彩表現了這些建材的質地和重量感。

味道

顏色帶來的「味道」通常來自我們對食物的記憶。人們對食物包裝的第一印象非常重要，因為人們在嘗到產品的味道前，已經從包裝的顏色產生了味道的聯想。

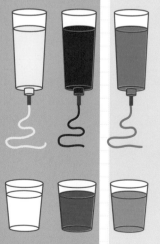

甜 成熟水果和蜂蜜等甜的食物，通常是飽和度較高的暖色系。

常見色相：紅、橘、黃

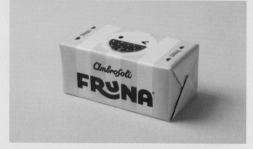

· 黃色和紅色是糖果包裝常用的顏色，消費者可以輕鬆地聯想到甜味。

酸 檸檬、青梅等酸的食物，通常是高明度和高飽和度的綠色、黃色。

常見色相：黃、綠

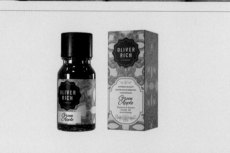

· 為了傳遞出該精油的青蘋果氣味，設計師用了深淺不同的綠色，讓消費者產生聯想。

苦 咖啡、苦瓜等苦的食物，通常是褐色、黑色、灰色、綠色。

常見色相：褐、黑、綠

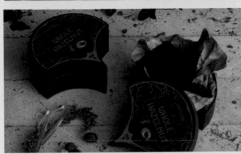

・該品牌在包裝上用了深淺不同的綠色和棕色，傳達了巧克力的苦味。

辣 辣椒、咖哩、芥末等辣的食物，通常是紅色、深黃色、綠色。

常見色相：紅、黃、綠

・為了表現該橄欖油的辣味，設計師用了接近芥末和辣椒顏色的黃色和橘色。

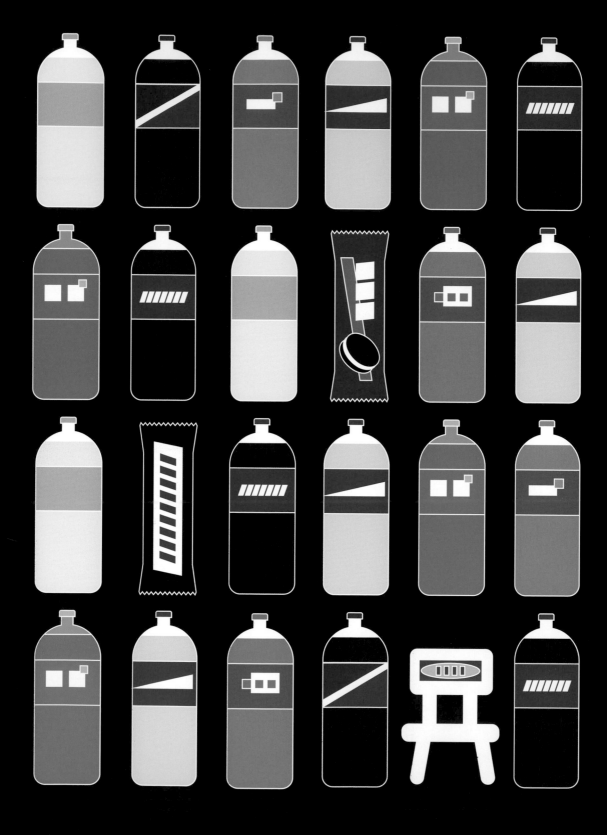

包裝中色彩的功能

現今，色彩心理學已經被廣泛應用於行銷和品牌推廣，特別是包裝設計，因為顏色可以影響消費者的情感以及對商品和品牌的看法。當包裝的顏色與商品或品牌的個性相匹配，這些包裝就能夠吸引更多顧客，包裝中成功的色彩搭配，也可以使消費者在提及某個品牌時馬上聯想到其象徵性顏色。這些都是有效的情感行銷，因此，為了提高產品的市場競爭力，設計師們應在包裝的色彩選用和搭配上多注意，因為色彩不僅是吸引消費者的一種產品視覺符號，更是傳達品牌資訊、打動消費人群的一個溫柔而有力的情感行銷武器。本章將從「建立品牌形象」、「傳遞產品資訊」、「吸引消費者」三方面介紹色彩在包裝中的作用。

建立品牌形象

包裝是一個品牌的身分象徵，其中色彩是最具視覺效應的元素。品牌和色彩密不可分，因為色彩能夠瞬間傳達品牌個性與品牌文化。色彩映射（color mapping）是品牌識別的有效手段，能在視覺繁雜的市場中實現品牌商標的差異化。

世界上許多知名品牌都將色彩作為品牌識別的關鍵元素。例如，紅色充滿激情，可以引發食慾並引起注意，於是可口可樂公司便採用這種鮮豔的顏色；走高端路線的Tiffany珠寶公司，採用專屬的Tiffany藍來突顯純淨典雅的氣息；IKEA則選擇黃色和藍色作為品牌顏色，以顯示其可靠、積極的品牌文化。

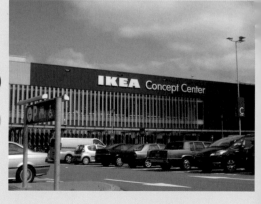

色彩同時也是令消費者最為印象深刻的品牌視覺元素。根據全錄公司（Xerox Corporation）和國際傳播研究學會（International Communications Research）的調查，90%的受訪者認為，色彩能夠在吸引新客戶上發揮極大作用，81%的受訪者認為，優秀的色彩搭配可以使品牌更具競爭力。此外，馬里蘭羅耀拉大學（Loyola University Maryland）的一項研究也發現，正確使用配色可以使品牌認知度提高 80%。可見，色彩在某種程度上決定了外界對品牌的看法。

色彩是最具影響力和說服力的視覺吸引元素。當選擇了正確的配色，並確保該品牌的配色方案始終如一地貫穿品牌識別、包裝設計以及其他所有品牌宣傳品時，強大的品牌認知度和客戶的忠誠度便被創造出來，而這些最終能夠換得高額的利潤回報。

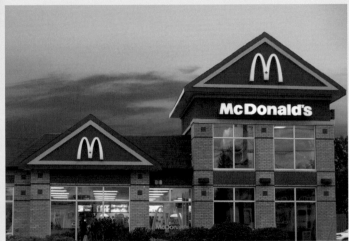

‧紅色和黃色分別象徵著歡樂與美味，麥當勞以鮮豔的紅色和黃色作為品牌色彩，將其應用到商標、包裝、店內裝飾、工作服、廣告宣傳等。

‧百事可樂的商標以紅、白、藍三色組成，藍色為主色，綴以紅色和白色。藍色象徵浩瀚的宇宙，給人無盡的遐想，同時也代表了青春與活力，令人感到精神振奮，突出了品牌「渴望無限」的宣傳理念。

色相在品牌中的運用

色彩及其象徵意義 ▶

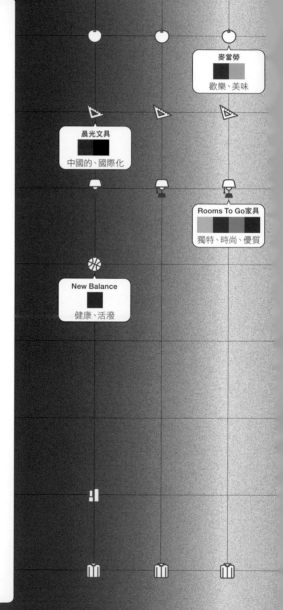

紅

力量　激情
勇敢　興奮
溫暖　愛
活力　自信

橙

勇氣　自信
溫暖　創新
友愛　活力
興奮　快樂
幸福　熱情

黃

樂觀　溫暖
幸福　外向
活力　積極
創造力

品牌及常見色相
▼

食品品牌包含了主食、零食、甜點、酒類、茶類、果汁、乳製品等。
常見色相：**紅、橙、黃、綠、白**

文具品牌包含了各種書寫工具及其輔助工具，例如筆、筆記本、橡皮擦、尺等。
常見色相：**紅、橙、黃、白、黑**

家居品牌涵蓋的產品範圍非常廣泛，包括家居裝飾、家居裝修等與室內設計有關的產品。
常見色相：**紅、橙、黃、綠、藍、黑**

運動品牌包含了輔助人們運動的用具或防護裝備，包括運動服裝、各種球類以及其他健身器材等。
常見色相：**紅、黑**

醫藥品牌指醫藥製品、醫療器械等醫療保健產品。
常見色相：**綠、藍、白**

科技品牌包含各種以高科技手段生產的創新產品。
常見色相：**藍、灰、黑**

美妝品牌包含了用於改善臉部、膚質、體味的產品，以及各種化妝用具。
常見色相：**紅、綠、紫、黑**

服飾品牌包含了衣服、鞋襪、帽子、手套等各種用於遮蔽、保護或裝飾身體的服裝及配飾。
常見色相：**紅、橙、黃、綠、藍、紫、白、灰、黑**

麥當勞
歡樂、美味

晨光文具
中國的、國際化

Rooms To Go家具
獨特、時尚、優質

New Balance
健康、活潑

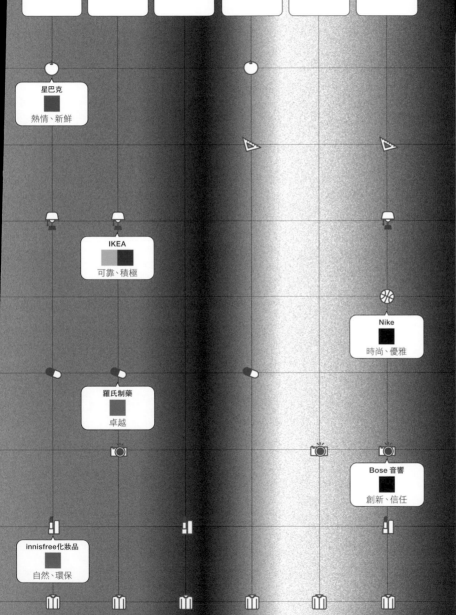

綠	藍	紫	白	灰	黑
健康　希望 清新　自然 生長　繁榮 活力	信任　忠誠 可靠　邏輯 平靜　安全 好感	智慧　奢華 異國情調 性感　神祕 浪漫　夢幻	潔淨　透明 純淨　簡約 清新　純真 浪漫	平衡　永恆 中立　可靠 時尚　聰穎 精緻　經典	神祕　尊貴 安全　力量 優雅　權威 嚴肅

品牌重點

星巴克
熱情、新鮮

IKEA
可靠、積極

Nike
時尚、優雅

羅氏制藥
卓越

Bose 音響
創新、信任

innisfree化妝品
自然、環保

食品品牌
美味
健康
新鮮

文具品牌
實用
耐久

家居品牌
安全
溫暖
實用

運動品牌
活力
安全
可靠

醫藥品牌：
安全
天然
健康

科技品牌
高科技
功能性

美妝品牌
天然
美麗
溫和

服飾品牌
時尚
多樣化

傳遞產品資訊

包裝設計中，相比文字和圖案，色彩更能在一瞬間刺激消費者的視覺神經，以傳達產品資訊，從而提高產品的市場競爭力。

特定的色彩往往與產品的某種特徵相關聯，因此在包裝上採用與產品特徵相對應的顏色，可以減少多餘的視覺干擾因素，更迅速、精確地傳遞出產品資訊，如顏色、氣味、味道等，使消費者一眼就能看出產品類型。這便涉及到包裝的代表色應用。例如，在顏色方面，白色會讓人聯想到牛奶，棕色會讓人聯想到巧克力；在味覺方面，粉紅色會讓人感覺到甜味，紅色讓人感覺到辣味。因此，當我們看到橘色包裝的商品時，會想到柳橙汁、胡蘿蔔汁等商品；看到檸檬味的棒棒糖時，又會自動想到黃色，並有酸甜的感覺。因此，包裝設計選用配色時，設計師應當根據產品的不同成分、功能，如食物的不同口味、系列香水的不同香調等，針對性地選擇能夠直接體現產品固有特色的配色。

口味	氣味	感覺	包裝
番茄	刺鼻	熾熱	甜點
草莓	辛辣	熱情	飲料
紅豆		活潑	醬汁
紅棗		興奮	玩具
辣椒			運動服
蘋果			
火龍果			
芭樂			
西瓜			
櫻桃			
葡萄柚			
咖哩			

口味	氣味	感覺	包裝
柳丁	刺鼻	溫暖	甜點
胡蘿蔔	酸味	熱情	飲料
南瓜		活潑	醬汁
地瓜		生機	玩具
木瓜			運動服裝
花生			
柿子			

口味	氣味	感覺	包裝
香蕉	芳香	溫暖	甜點
檸檬	清新	輕快	飲料
蜂蜜		明亮	醬汁
鳳梨			玩具
梨子			文具
香瓜			
芒果			
玉米			
馬鈴薯			
雞蛋			
咖哩			
榴槤			
奶油			
起士			

口味	氣味	感覺	包裝
萊姆	清新	清新	飲料
薄荷	果香	溫和	文具
酪梨	薄荷香	自然	保健品
青蘋果		滋潤	藥品
抹茶		舒服	護膚品
黃瓜		安寧	
蘆薈		平靜	
芥末		生機	
奇異果			
橄欖			

口味	氣味	感覺	包裝
藍莓	清新	清爽	甜點
薄荷	幽香	冷	飲料
海鹽		自然	玩具
香草			藥物
			服裝

口味	氣味	感覺	包裝
葡萄	濃烈	夢幻	美妝
薰衣草	芬芳	浪漫	服裝
茄子		高貴	
紫薯		優雅	
覆盆子		精緻	
李子		神秘	

口味	氣味	感覺	包裝
椰子	清新	平靜	飲料
芝麻	乾淨	柔和	化妝品
牛奶		純淨	藥品
奶酪		細膩	服裝
鮮奶油		含蓄	電子
麵粉		浪漫	
白米			

口味	氣味	感覺	包裝
芝麻	金屬	寒冷	文具
黑豆	陳舊	靜謐	服裝
		精美	電子
		朦朧	

口味	氣味	感覺	包裝
咖啡	腐敗	堅韌	飲料
巧克力	潮濕	精緻	服裝
芝麻	腐臭	奢華	電子
墨魚	煙薰	莊重	香水
黑米		經典	
		嚴肅	
		紳士	
		粗獷	

消費者偏好

在長期的社會生活中，人們會受到個人因素，如自身性別、年齡、職業以及外部因素，如社會環境、傳統習俗、地域文化等各種複雜因素影響，不同人群對色彩形成了一定的慣性印象和色彩偏好，這些印象和偏好被廣泛運用到包裝的色彩設計。因此設計師在為產品包裝選擇顏色時，須考慮目標客戶的特點，以傳達正確的產品資訊。

職業

職業乍看與顏色偏好沒有關聯，但事實上，當人們長期處於某個行業或社會階級時，他們便很容易受到該行業或社會階級的特性影響，這種影響會潛移默化反映到他們的顏色選擇，並最終使他們顯示出特定的顏色偏好。

職業與特性		色調偏好
藍領 體力勞動 枯燥、沉悶		濁色調
灰領 熟手技工 單調、沉悶、能幹		中灰色調
粉領 服務型工作 外向、熱情、積極		鮮明色調
白領 專業、管理或行政工作 嚴謹、專業、具挑戰性		暗色調
金領 高度專業技能 熱愛自由、追求品質		暗色調

性別

由於社會文化的影響，男性剛強、女性溫柔似乎是一種約
定俗成的印象，而這種印象也反映在顏色的選擇。男性通
常喜歡大膽或沉穩的色彩，而女性則傾向柔和的色彩。

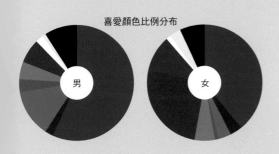

喜愛顏色比例分布

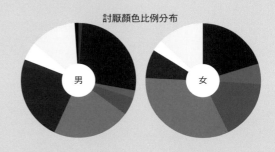

討厭顏色比例分布

年齡

一般來說，由於自身年齡特性的限制，不同年齡層的消費
者，會隨著年齡變化改變顏色偏好。

年齡與特性		色調偏好
兒童 活潑、好動、充滿好奇心		強色調
少年 青春、活力、恬靜		鮮明色調
青年 理性、成熟、安靜		淺灰色調
中年 穩重、嚴肅、睿智		暗色調
老年 悠閒、沉悶、保守		暗灰色調

國家與地區

由於社會、經濟、文化、科學、藝術、宗教信仰、自然環
境以及傳統習慣的差異，不同國家和民族的人們，在性
格、興趣、愛好等方面也不盡相同，他們對色彩也各有偏
愛和禁忌。特定的色彩在不同國家或地區常常蘊含著不同
象徵，因此設計師應謹慎選擇包裝色彩。

- 以下列出的色彩偏好以及色彩禁忌僅為一般情況，並非絕對。

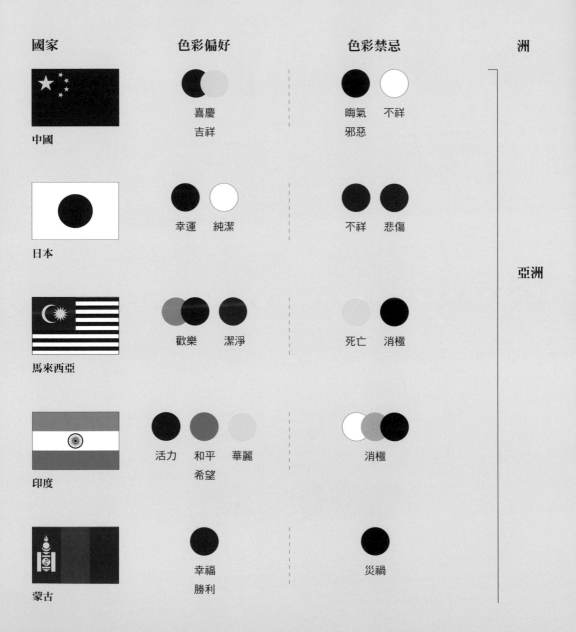

國家	色彩偏好	色彩禁忌	洲
中國	喜慶 吉祥	晦氣 邪惡　不祥	亞洲
日本	幸運　純潔	不祥　悲傷	
馬來西亞	歡樂　潔淨	死亡　消極	
印度	活力　和平 華麗 希望	消極	
蒙古	幸福 勝利	災禍	

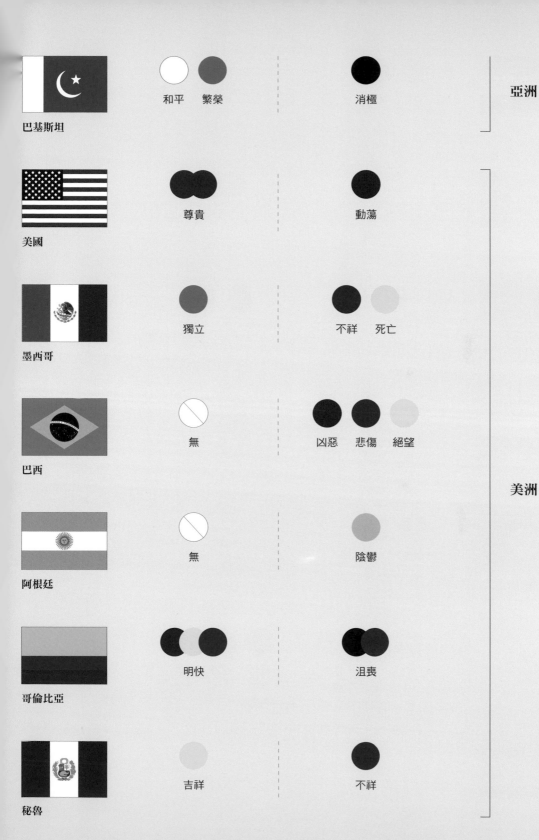

巴基斯坦
和平　繁榮　　　消極　　　亞洲

美國
尊貴　　　動蕩

墨西哥
獨立　　　不祥　死亡

巴西
無　　　凶惡　悲傷　絕望　　　美洲

阿根廷
無　　　陰鬱

哥倫比亞
明快　　　沮喪

秘魯
吉祥　　　不祥

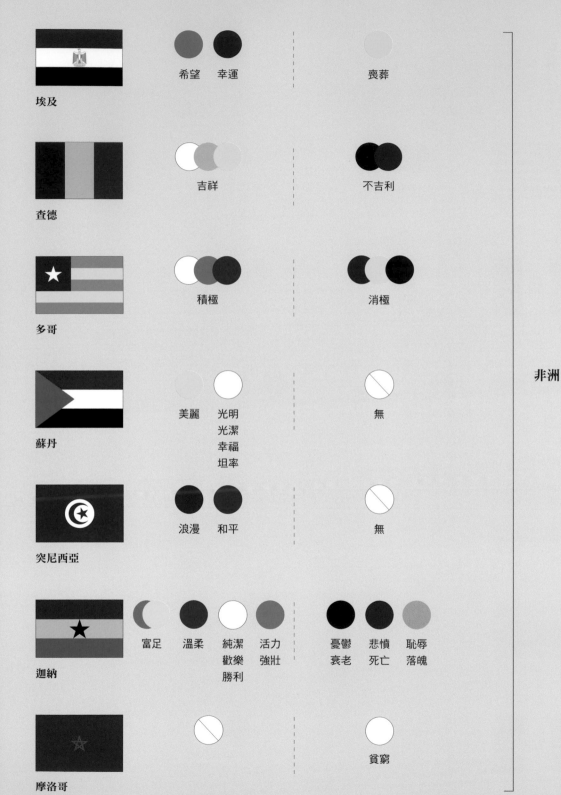

埃及　　希望　幸運　　　　喪葬

查德　　　吉祥　　　　　　不吉利

多哥　　　積極　　　　　　消極

蘇丹　　美麗　光明　　　　無
　　　　　　　光潔
　　　　　　　幸福
　　　　　　　坦率

突尼西亞　浪漫　和平　　　無

迦納　富足　溫柔　純潔　活力　　憂鬱　悲憤　恥辱
　　　　　　　歡樂　強壯　　衰老　死亡　落魄
　　　　　　　勝利

摩洛哥　　　　　　　　　　貧窮

非洲

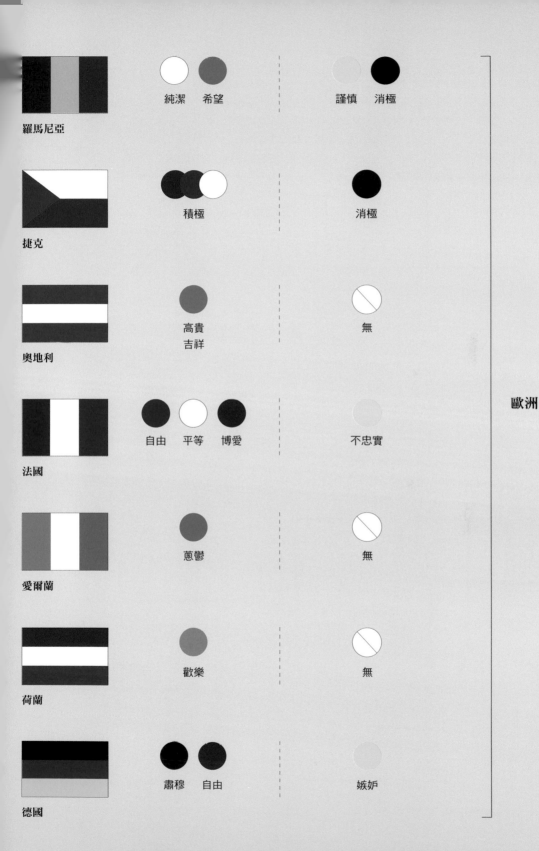

羅馬尼亞

純潔　希望　　　　謹慎　消極

捷克

積極　　　　消極

奧地利

高貴
吉祥　　　　無

法國

自由　平等　博愛　　　不忠實

愛爾蘭

蔥鬱　　　　無

荷蘭

歡樂　　　　無

德國

肅穆　自由　　　　嫉妒

歐洲

前面色彩心理學的知識和色彩在包裝中的重要作用，初步告訴我們如何為產品包裝選擇色彩，以及色彩如何幫助產品進行銷售和品牌推廣。現在，讓我們看一下如何為品牌設計一套獨特配色，使它既可以傳遞產品資訊，實現商業效益，同時又符合美學法則。

要達到這樣的色彩構成，需要協調多方面元素，如不同色彩間的關係與比例，以及對比、過渡、調和等色彩效果。在這一章，我們從色彩對比和色彩調和兩方面介紹如何為包裝設計配色。

色彩對比

色彩對比是把兩種或兩種以上的色彩並置所產生的對比現象。透過並置，色彩間的差別便突顯出來，色彩間的關係也得以平衡，同時讓人們生理、心理和情感上對平衡之美的需求得到滿足。

除了滿足人們對平衡和諧之美的需求之外，色彩對比還有聚焦作用，能將人們的注意力引到重要的資訊上。色彩對比的這一特性在色彩行銷中得到了廣泛應用，有經驗的設計會巧妙地應用對比色彩，突顯設計主體和需要引起關注的地方，達到更好的行銷效果。

下面列舉了七種色彩對比。在實際設計中，它們可以有各種搭配組合。

冷暖色對比

暖色是對自然景象的模擬。合理的冷暖色對比不僅可以達到視覺上的和諧與平衡,還能引起人們豐富的情感反應。

不同色相的冷暖對比

人們對冷暖色的認知主要來自於生活體驗,於是人們將擁有大量長波紅光的顏色,如紅、橘、黃劃分為暖色,將擁有大量短波藍光的顏色,如藍、紫劃分為冷色。把這兩類顏色並置,便形成冷暖色對比。

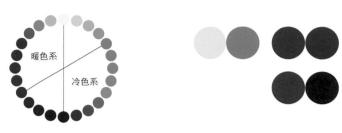

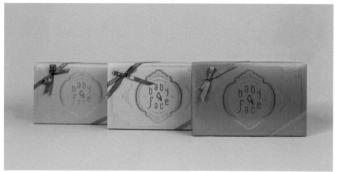

同一色相的冷暖對比

冷暖色的對比不只存在於不同色相間,還存在於同一色相裡。紅色是典型的暖色,在加入黑色後會變得相對冷,而藍色也可以有豐富的冷暖變化,加入大量白色後的藍色是最冷的,接近冰山的顏色。

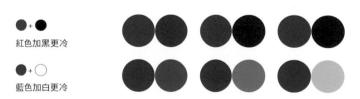

紅色加黑更冷

藍色加白更冷

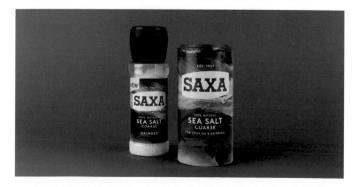

色相對比

色相對比是由不同色相間的差別形成的。用色環來呈現色相對比會比較方便直觀。在 24 色環裡，色相間的角度越大對比越強烈，反之亦然。

色相弱對比

在色環中，色相間的夾角在 45°之內屬於弱對比。弱對比的色相相互之間有很多相似之處，通常只在明度、飽和度和冷暖色間形成差異，很難形成視覺衝擊。但這樣的對比也比單色配色強，因為它更加生動，而且顯得更和諧。

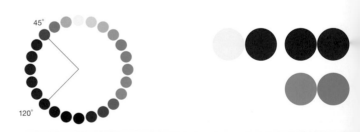

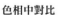

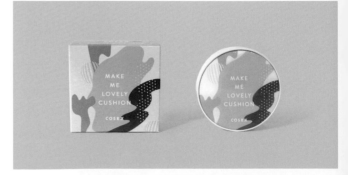

色相中對比

在色環中，色相間的夾角在 45°到 120°之間是中對比，譬如橘色和綠色，洋紅和青色。這樣的對比更能體現色彩間的差異，使畫面看上去豐富華麗，讓人感到興奮。

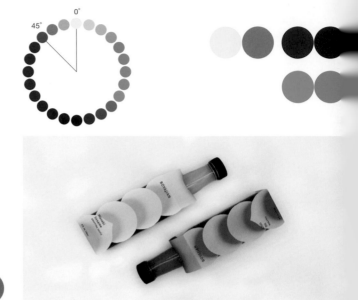

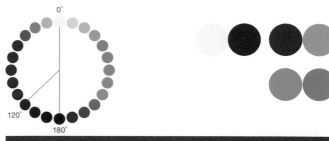

色相強對比

在色環中，色相間的夾角在 120°到 180°之間是強對比，這樣的對比看上去鮮明活潑且形成強烈的視覺衝擊，但如果處理不當可能會帶來視覺疲勞、不安全感和不協調感。

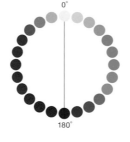

互補色色相對比

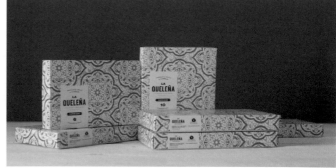

在色環中，色相間的夾角成 180°時形成最強烈和最充分的對比。色環上的互補色有十二對，其中最典型的有紅配綠、黃配紫和橘配藍。互補色的對比強烈且生動，能形成最強烈的視覺衝擊。在與另一種顏色的並置中，每種顏色的特點都能突顯出來。而人類在視覺上對互補色的生理適應性（人類在看到一種顏色時，會本能地在視網膜中出現它的互補色，以維持生理上的平衡），決定了這樣的對比能反映天然的平衡與和諧，並且是最美麗的色彩搭配。因此，互補色被廣泛地運用在視覺設計領域，譬如廣告、包裝、海報等。但是，對互補色的處理須非常注意，避免引起視覺疲勞和其他不適。

明度對比

明度對比是色彩對比中非常重要的一環，因為它是決定畫面氣氛不可或缺的元素，或歡快或憂鬱，或活潑或典雅。另外，明度的差異可形成層次感和距離感，深色看起來比較遠，淺色看起來比較近。

在曼賽爾顏色系統（Munsell color system）裡，明度被分為十個色階。1 為純黑，10 為純白。明度對比可根據色階差，分為三種類型。但值得注意的是，不同色相間的明度是不同的，其中黃色是最亮的顏色。

明度弱對比

三個明度色階差是明度弱對比。使不同色相的明度一致或相似，會產生穩定的視覺體驗。弱明度對比的畫面看上去會顯得簡單和單調。在畫面上增加色相或運用多種色彩組合能增強畫面的活力並吸引受眾。

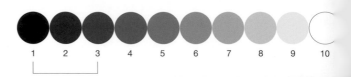

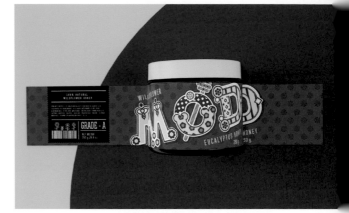

明度中對比

四至五個明度色階差是明度中對比，這種對比的畫面能更加突顯層次。色彩的明暗會產生前進和後退的感覺，受眾因此能更容易分辨出作品的主體。

度強對比

個以上明度色階差是明度強對比，這
的對比更容易給受眾留下深刻印象。
明度強對比中，黑白對比是最典型
，這種對比可以進一步突顯畫面元素
的層級關係。

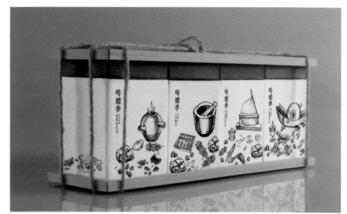

在設計時，我們可以將明度強對比應用到主
體和底色中，使受眾能快速聚焦到作品的主
體上。

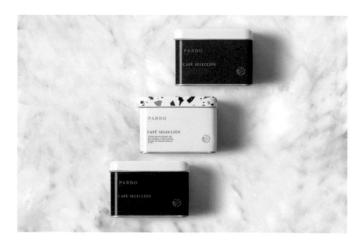

飽和度對比

我們在純色裡加入黑、白、灰這樣的無彩色或者互補色，以改變飽和度，在此過程中，色彩的色相和明度也隨之變。因此，飽和度對比處理起來會更加複雜。但是，由於飽和度的基調和對比層次對整個畫面的主色調有重要影響因此飽和度對比不容忽視。

為了更好理解飽和度對比，可以建立一個有十個等級的飽和度色階，表示在純色中加入不同比例的等量灰色。像明對比的測量一樣，飽和度對比也可以根據色階差分成三種類型。

飽和度弱對比

三個飽和度色階差是飽和度弱對比。通常在這種對比中，形象比較模糊、不突出。針對不同情況，處理方法也不一樣。當佔了畫面大半面積的，是高度灰或中度灰的飽和度弱對比，便應增強色相對比；相反，當佔了畫面大半面積的，是低度灰的飽和度弱對比，就應使用色相相近的顏色，或減少強烈色相對比的面積。

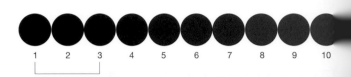

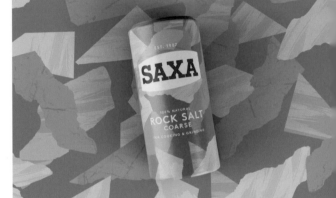

飽和度中對比

四至六個飽和度色階差是飽和度中對比。這種對比傳遞含蓄、溫和的感覺，在這種對比下會有更高的能見度，畫面看起來也更加有活力，因此，飽和度中對比在設計中很常見。

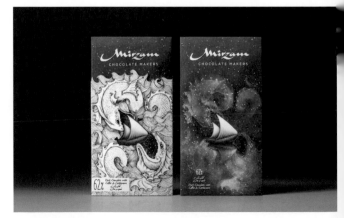

飽和度強對比

兩個以上飽和度色階差是飽和度強對比。這種對比能形成很強的視覺衝擊，豐富畫面的色彩，使畫面看上去充滿動感。

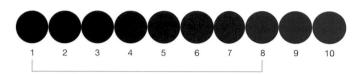

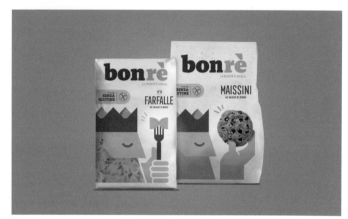

面積對比

色彩的面積對比涉及兩種或多種色塊的相對面積。面積的大小變化可以在畫面上形成節奏，面積差也可以吸引注意力

兩種色塊的面積對比

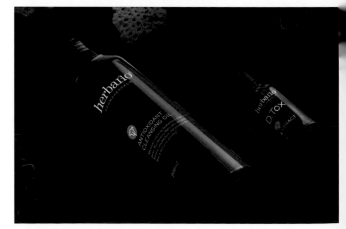

種色塊的面積對比

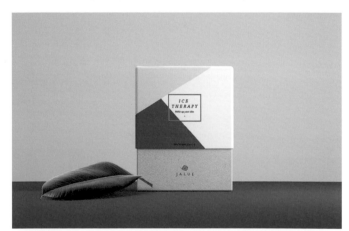

純色與花色對比

花色的形式可以是紋理、插畫、圖像、文字等。純色與花色對比可以在色彩中構成平衡，使兩者相得益彰。

紋理與純色的對比

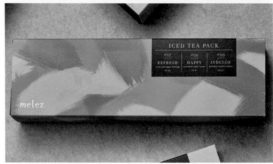

插畫與純色的對比

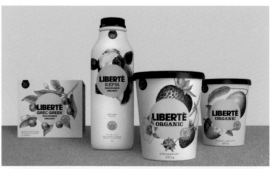

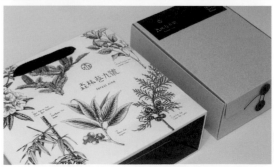

像與純色的對比

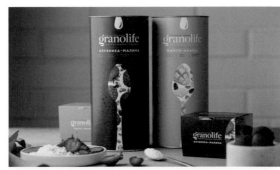

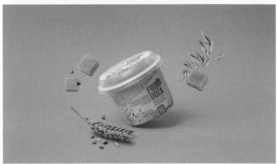

文字與純色的對比

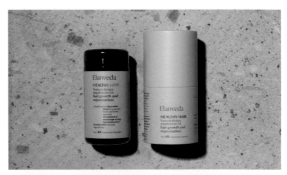

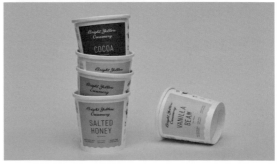

無彩色與有彩色對比

無彩色和有彩色的並置能在畫面上形成平衡。它有各種組合，譬如，紅色與黑色的搭配就非常經典。在這樣的對
中，有彩色給無彩色注入活力，同時無彩色使有彩色突顯，並帶來高貴感和現代感。

黑色
為畫面帶來重量感。

灰色
典型的中性顏色——依據其中的黑白比例，
可以是暖色，也可以是冷色。顏色自身的特
質可以強化有彩色的美感。

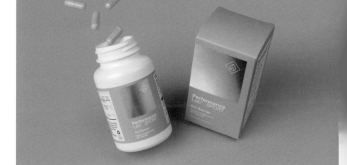

白色
帶來空氣感和留白，可以協調色彩間的節
奏。

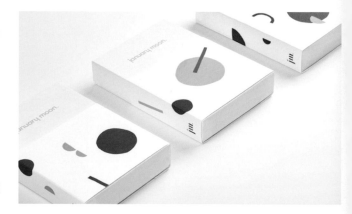

色彩調和

色彩對比與色彩調和互為補充。

色彩調和是對多種色彩進行合理安排後,形成的和諧有序的效果。畫面的每一部分都需要色彩調和來突出畫面主體。

在有多種色彩的畫面裡,如果説色彩對比是為了強調重要資訊,那色彩調和則使畫面和諧,並在傳遞資訊時起到輔助作用。色彩調和可以弱化非主要焦點,減少干擾因素,梳理視覺邏輯,幫助消費者快速理解資訊。

統一或類似色調

統一或類似色調是指畫面上的多種顏色都在 PCCS 的同一色調或相鄰色調上。色調是由明度與飽和度決定,而明度、飽和度都在一定範圍內取值,因此能產生自然和諧的效果。色調是藝術作品的總體色彩特徵,它反映了色彩構成的整體效果,呈現多種色彩間的特定氛圍。設計師經常使用色調來傳遞資訊和表達情感。

統一色調

強色調

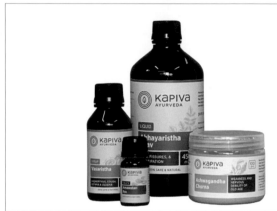

淡色調

淺色調

類似色配色

類似色配色由色環中 90°角內的不同色相以一定順序顯示，在明度和飽和度上可呈逐層漸變的配色。這種配色能夠體現出色彩的節奏感和流動效果，使人感到和諧、自然。

類似色配色

分隔色配色

分隔色配色是指在對比強烈的色彩間，加入無彩色、金色、銀色或純色以形成過渡。這種配色能減緩視覺衝擊，使畫面看上去更自然，更突顯畫面主體。

分隔色配色

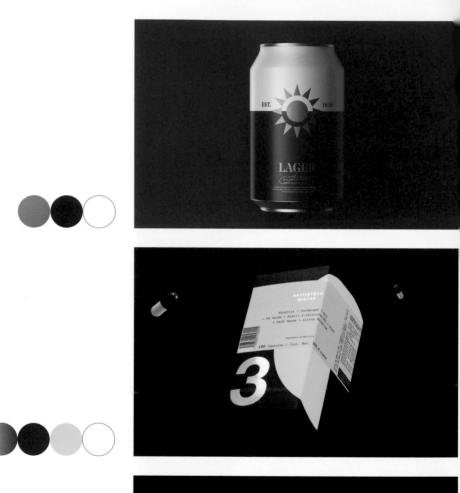

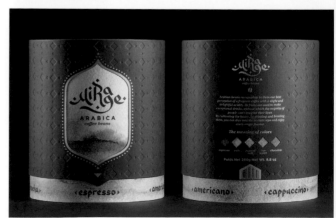

單一色相配色

單一色相配色僅於明度與飽和度上產生變化，色相維持不變。這樣的配色可產生節奏感和層次感，使畫面柔和自然，營造出純真、柔和、高雅的氛圍。但設計師要注意，單一色相配色很容易單調無力，須在明度與飽和度上適度調節。

單一色相配色

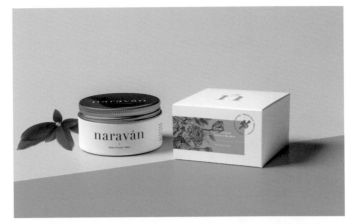

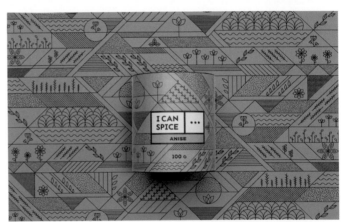

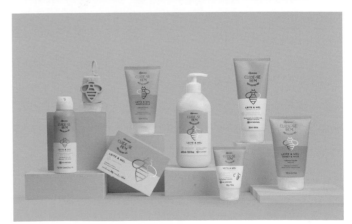

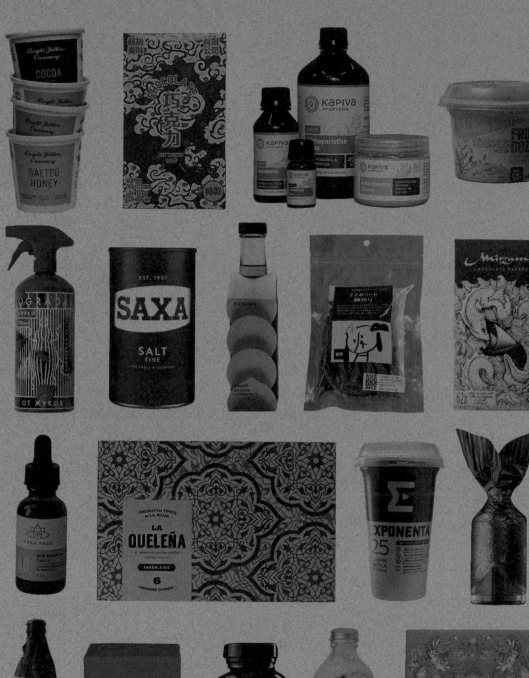

包裝的色彩設計

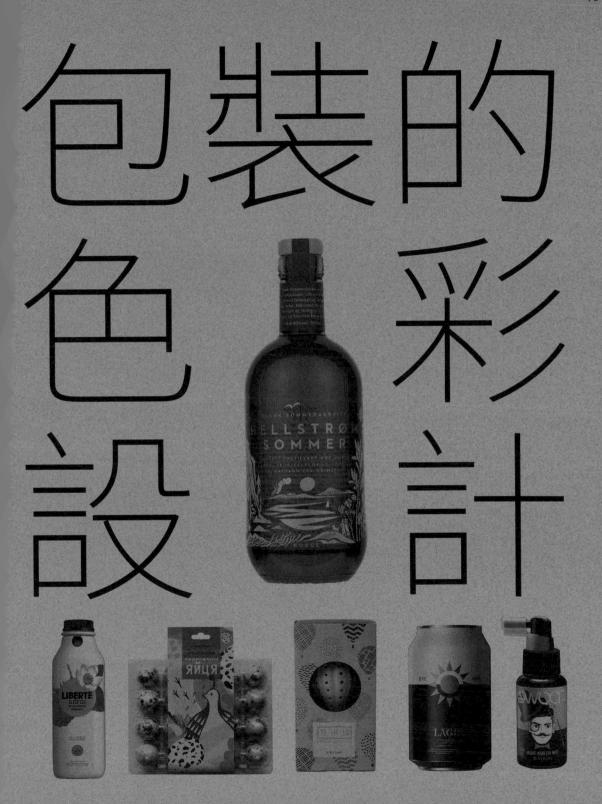

食品

JAK客製化年糕 | 品牌定位 ／ 健康、客製化
目標客戶 ／ 大眾，尤其是年輕人

Design：Eunil Jo, Soyeon Yoon, Heewon Kim

包裝色彩印象 ／

清新、可愛

· JAK 讓顧客可以根據喜好，訂製獨一無二的年糕。JAK 採用了一系列新包裝，分成外盒與內盒。

色彩選擇

在這個設計項目中，設計師選擇暖色作為主色調，因為暖色更容易刺激人們食欲；另外，舒適和充滿活力的柔和色彩，對城市地區的目標消費者更具吸引力。

色彩搭配

五種主色調代表年糕的成分／口味——南瓜、艾蒿、肉桂、仙人掌果和黑芝麻。這五種顏色既顯示了年糕的天然成分，又展

C13 M27 Y69 K0
南瓜

C71 M4 Y64 K0
艾蒿

C18 M34 Y44 K0
肉桂

C8 M60 Y36 K0
仙人掌果

C24 M18 Y17 K0
黑芝麻

示了年糕的美味可口。由於年糕以多種水果和草本植物染色，因此，整體的包裝配色也傾向多彩、柔和，形成了有趣的視覺效果。

包裝的圖案設計和底色，設計師選用了黑色和白色，與彩色形成對比。

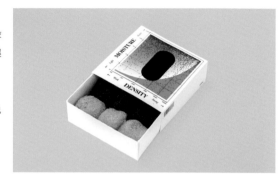

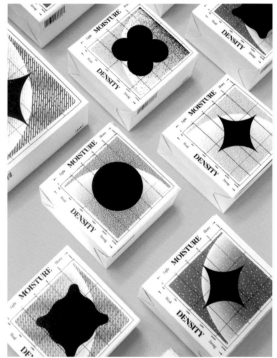

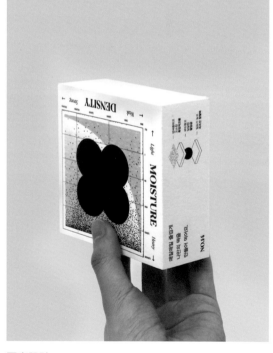

圖表設計

包裝側邊有一個圖表，圖表上顏色的深淺變化，顯示了年糕的軟硬度和乾濕度。這項簡約幾何設計，瞄準並吸引了二、二十歲的顧客。

C0 M0 Y0 K0
留白

C0 M0 Y0 K100
嚴謹

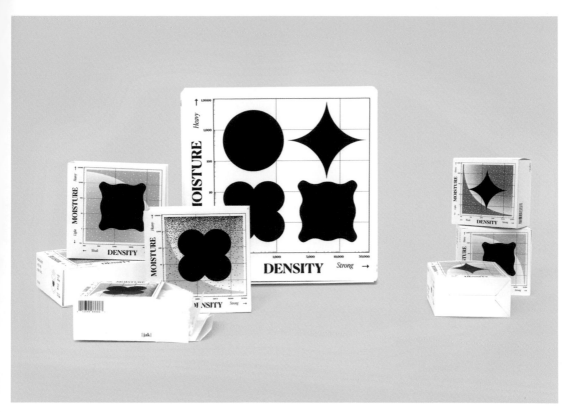

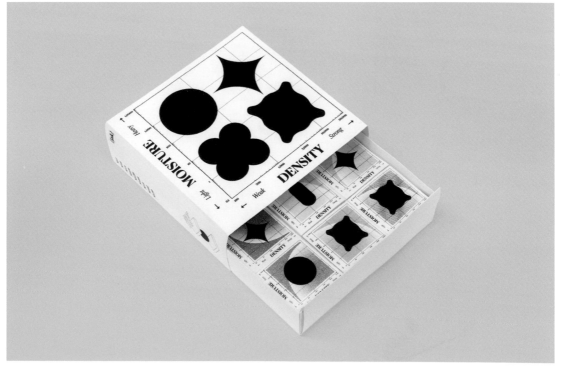

食
品

NEAT CONFECTIONS糕點

品牌定位／手工、有機
目標客戶／注重健康的甜食愛好者

Design：Anagrama

具美白功效的玫瑰
PANTONE 9360 C

迷迭香
PANTONE 939 C

・NEAT CONFECTIONS 是一家墨西哥糕點店，提供
各種以有機香料製成的手工水果餅乾和糕點。包裝的
簡約和純淨反映出產品的品質。銀色鉻面讓糕點與眾
不同，柔和的霓虹粉彩則中和了銀色的冷，為產品增
添了溫暖的感覺。

黃色檸檬和香草
PANTONE 937 C

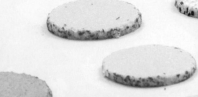

薰衣草和香草
PANTONE 916 C

輕奢的
燙銀

粉彩、金屬

時尚的
C0 M0 Y0 K100

簡約的
C0 M0 Y0 K0

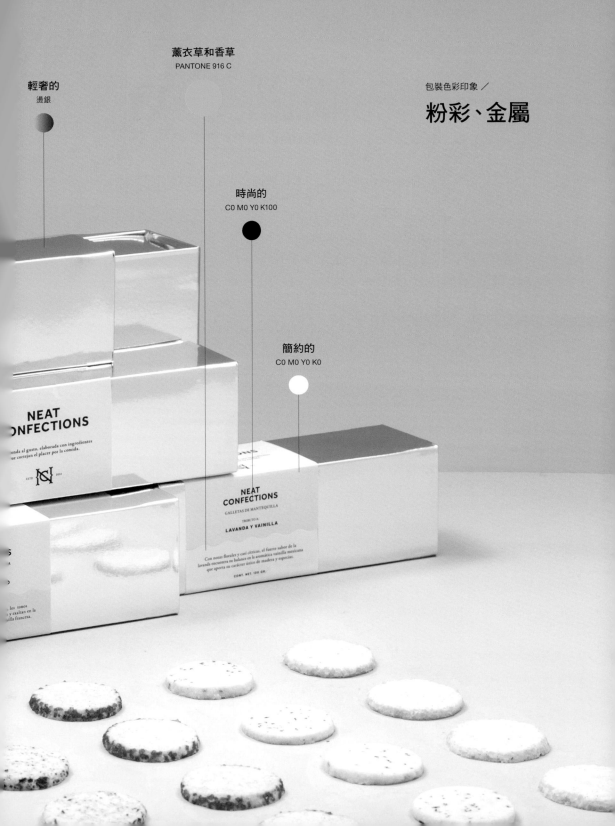

NEAT
CONFECTIONS

enda al gusto, elaborada con ingredientes
ue cortejan el placer por la comida.

NEAT
CONFECTIONS

GALLETAS DE MANTEQUILLA

TRIBUTO A

LAVANDA Y VAINILLA

Con notas florales y casi cítricas, el fuerte sabor de la
lavanda encuentra su balance en la aromática vainilla mexicana
que aporta su carácter único de madera y especias.

CONT. NET. 130 GR.

los tonos
y exaltan en la
illa francesa.

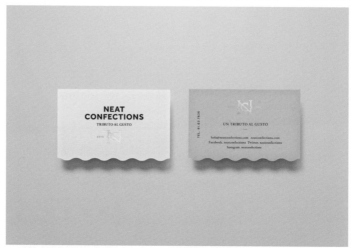

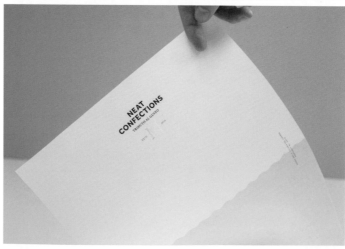

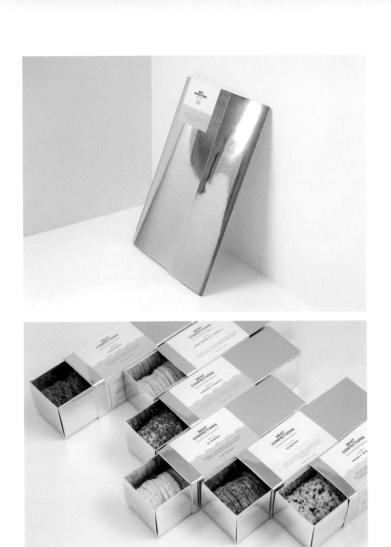

BABYFACE 手工甜點 ┃ 品牌定位／西式、優雅、個性化
Design：2TIGERS Design Studio ┃ 目標客戶／新婚夫婦、父母

・BABYFACE 的品牌理念是「幸福就在我們身邊」。低亮度的色彩組合，暗示了隱藏在細節中的低調奢華風，為品牌帶來了歐式經典感。簡約的金色線框，提高了整體的時尚感，與經典的歐式風格形成平衡。

包裝色彩印象／

復古、浪漫、高貴

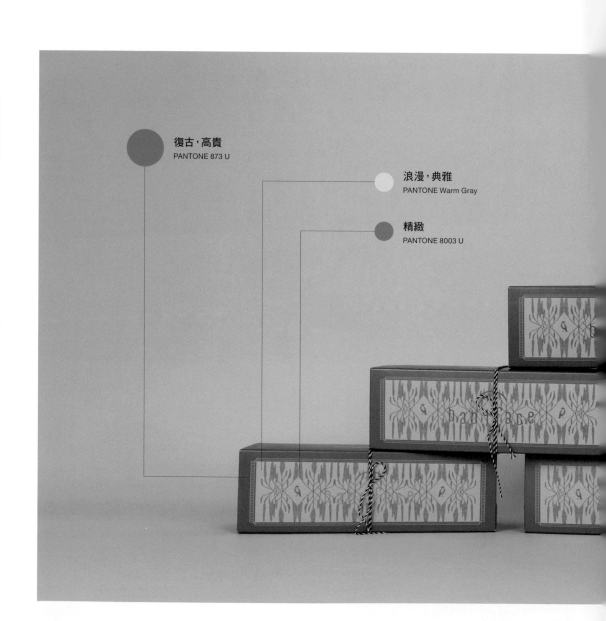

復古，高貴
PANTONE 873 U

浪漫，典雅
PANTONE Warm Gray

精緻
PANTONE 8003 U

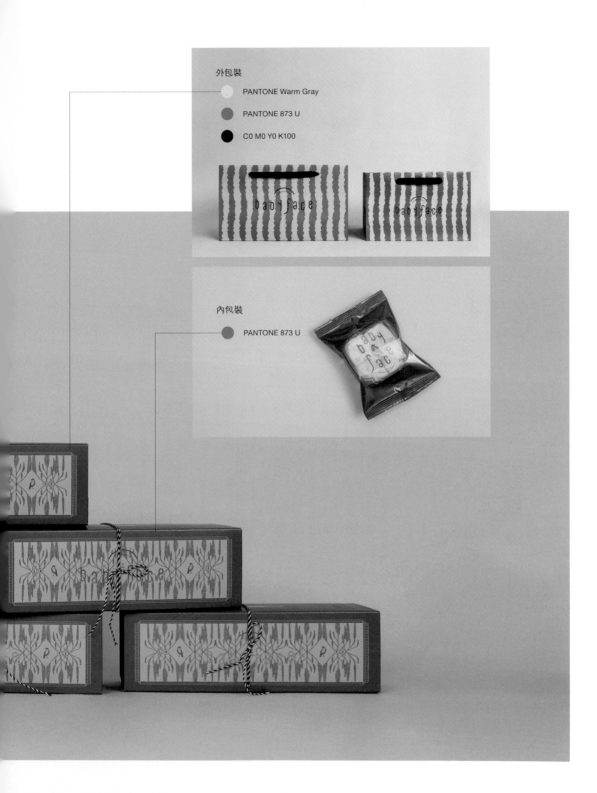

外包裝

PANTONE Warm Gray

PANTONE 873 U

C0 M0 Y0 K100

內包裝

PANTONE 873 U

．黑色加燙金的外包裝低調精緻；木盒包裝則散發自然氣
息，黑色絲帶引動了消費者的情緒。

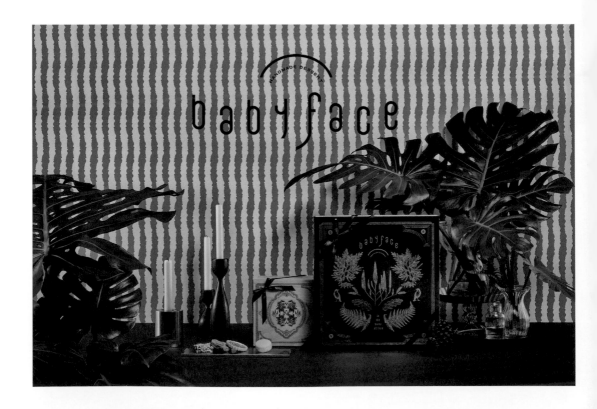

babyface

in
the
name
of love

·包裝上的藕色、米色、藍色非常受年輕一代歡迎，加上鳥與花
園的裝飾圖案，都為顧客帶來幸福感。

溫馨
PANTONE 196 U

典雅
PANTONE Warm Gray

高貴
PANTONE 8201 U

燙金

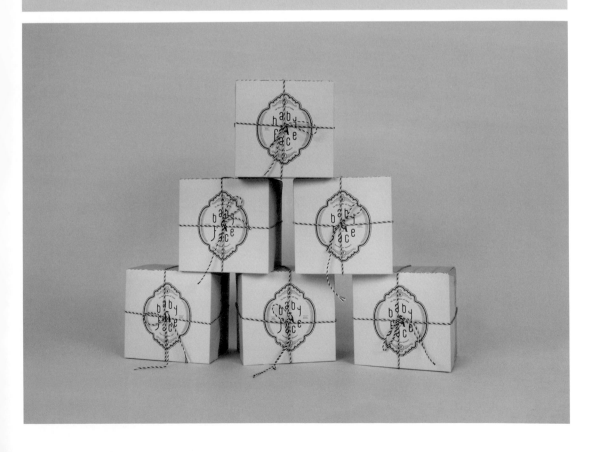

食品

LA QUELEÑA甜點

品牌定位／阿拉伯風情
目標客戶／各年齡層，尤其是年輕人

Design：TSMGO

・LA QUELEÑA是西班牙拉里歐哈的傳統甜點品牌。為了讓傳統甜點也能展現出現代感，阿拉伯式的藤蔓花紋圖案遍布了整個包裝。

・此外，包裝上還使用經典字體來營造復古風格。考慮到杏仁是阿拉伯甜點中的主要成分，設計師選擇了與杏仁顏色相近的橘色作為主色調，使消費者在視覺上就能享受杏仁的「味道」，橘色的互補色淺藍色也使包裝顯得更為潮流。

包裝色彩印象／

阿拉伯特色

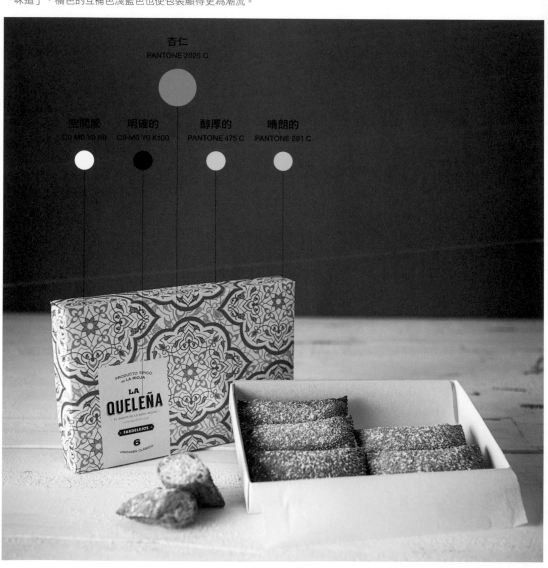

杏仁
PANTONE 2025 C

空間感
C0 M0 Y0 K0

明確的
C0 M0 Y0 K100

醇厚的
PANTONE 475 C

晴朗的
PANTONE 291 C

舊包裝　　　　　　　　　新包裝

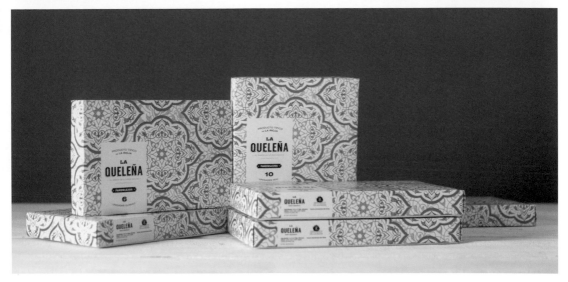

食品

鵪鶉蛋包裝

品牌定位／自然
目標客戶／20～35歲的客群

Design：PROFI Creative Group

・設計師打破蛋類包裝的常規，使用了鮮豔的顏色，以綠色、橘色和紫色作為鵪鶉蛋包裝的主色，每種顏色對應不同品種的鵪鶉。包裝上的互補色以及和諧色調，使產品能夠在商店貨架上脫穎而出。此外，這些美妙的色彩透露著自然健康之美，為包裝增添活力。

包裝色彩印象／

自然、健康

C60 M80 Y5 K0　　　C20 M0 Y100 K0

活潑

C68 M81 Y0 K0

C22 M42 Y0 K0

C35 M50 Y0 K0

C20 M0 Y100 K0　　　C0 M90 Y100 K0

自然、環保

C61 M0 Y100 K0

C36 M0 Y100 K0

C71 M3 Y100 K0

C0 M90 Y100 K0　　　C60 M80 Y5 K0

生命力、大地

C0 M55 Y100 K0

C30 M80 Y53 K62

C29 M90 Y94 K30

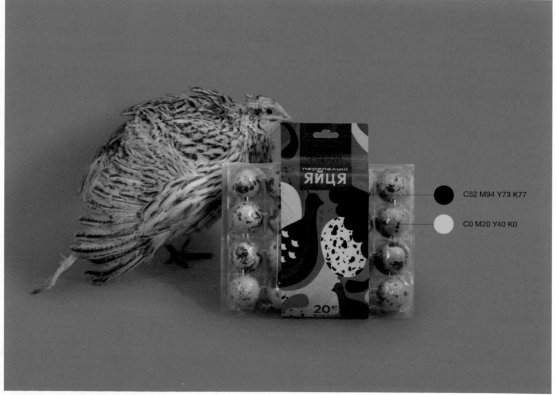

食品

奇可輕淬滴雞精

品牌定位 ／ 健康、美麗
目標客戶 ／ 27～32歲的女性

Design：AWDA、W/H Design

・奇可輕淬滴雞精的市場定位，是年輕女性的日常膳食補充品，涵蓋 27～32 歲的女性。作為新一代年輕女性，她們經濟獨立，且越來越注重自己的外形與健康。

・目前市場上絕大部分的雞精包裝，都直接採用了「雞」的形象；而設計團隊決定啟用不一樣的視覺概念——「流動的液體」成了品牌的首要形象。

包裝色彩印象／

時尚、流動

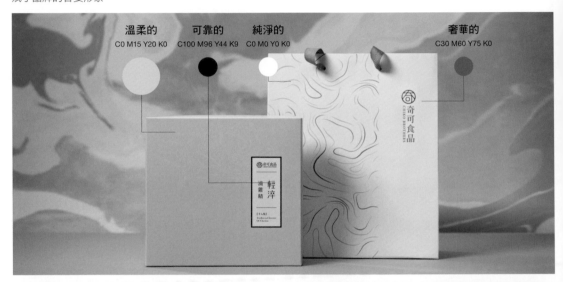

温柔的
C0 M15 Y20 K0

可靠的
C100 M96 Y44 K9

純淨的
C0 M0 Y0 K0

奢華的
C30 M60 Y75 K0

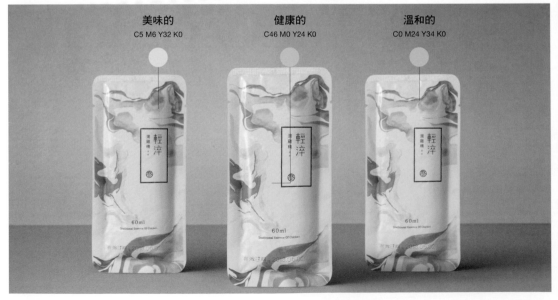

美味的
C5 M6 Y32 K0

健康的
C46 M0 Y24 K0

温和的
C0 M24 Y34 K0

‧包裝使用了綠色、橘色、黃色和粉紅色，帶出雞精美味的香氣氛圍，並與年輕女性的形象有直接的視覺關聯。設計師並沒有把設計重點放在產品的實際效用上，而是突顯該品牌熱情和富有創造力的特點，成功地在市場上與其他品牌區隔。

食品

BOYAJIAN橄欖油包裝 │ 品牌定位／獨特、創新
目標客戶／年輕人、烹飪愛好者

Design：吳雙

・這是一款橄欖油品牌的品牌重塑案例。與一般調味品牌相比，BOYAJIAN 不遺餘力地創造出更多獨特而創新的產品。新包裝把原本傳統而保守的標籤，改為色彩繽紛的現代外形，側開式的包裝採用了鮮豔的漸層色，與產品的原料顏色對應（黃色為芥末芝麻味，橘色為辣椒油味），既能展示產品本身的漂亮顏色，同時又與品牌風格相得益彰。亮眼的配色不僅能吸引更多目光，還能激起顧客的烹飪熱情。

包裝色彩印象／

火辣、清爽

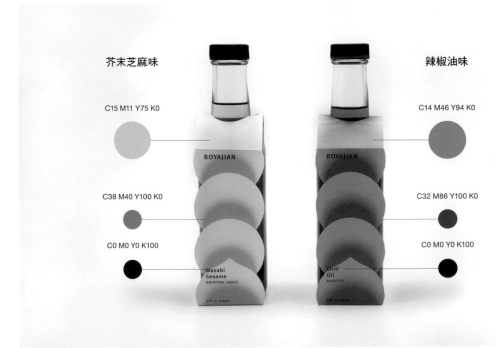

芥末芝麻味

C15 M11 Y75 K0

C38 M40 Y100 K0

C0 M0 Y0 K100

辣椒油味

C14 M46 Y94 K0

C32 M86 Y100 K0

C0 M0 Y0 K100

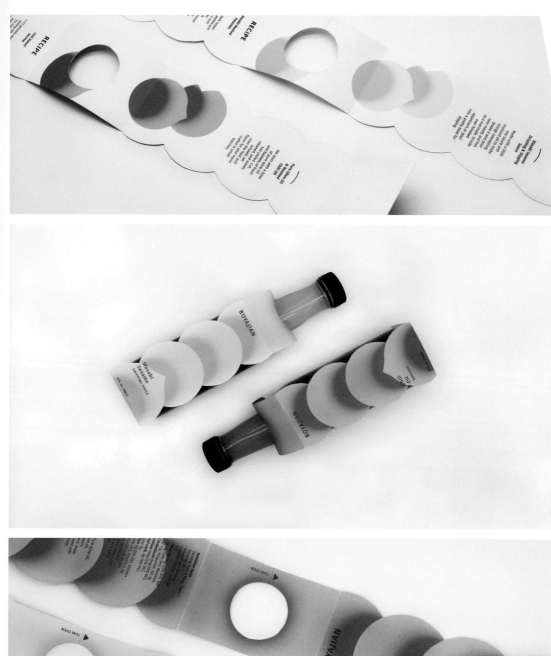

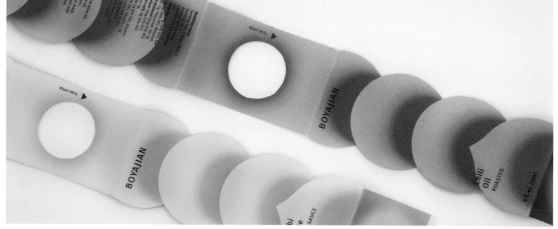

食品

MØD蜂蜜

品牌定位／有趣
目標客戶／有孩子的家庭

Design：RYSKA Design

・這系列蜂蜜產品由四種野花花蜜製成，分別是蕎麥花蜜、苜蓿花蜜、藍莓花蜜和桉樹花蜜，這些都成了包裝的配色基礎。每款包裝都採用三種對比強烈的顏色。野花顏色鮮豔，甚至接近霓虹色，設計師將每種花的雙色調組合保留下來，融入包裝：蕎麥花是黃色和巧克力色，苜蓿花是螢光綠和紫紅色，藍莓花是深紫色和藍綠色，桉樹花是深藍色和黃綠色。

包裝色彩印象／

明亮、生動、醒目

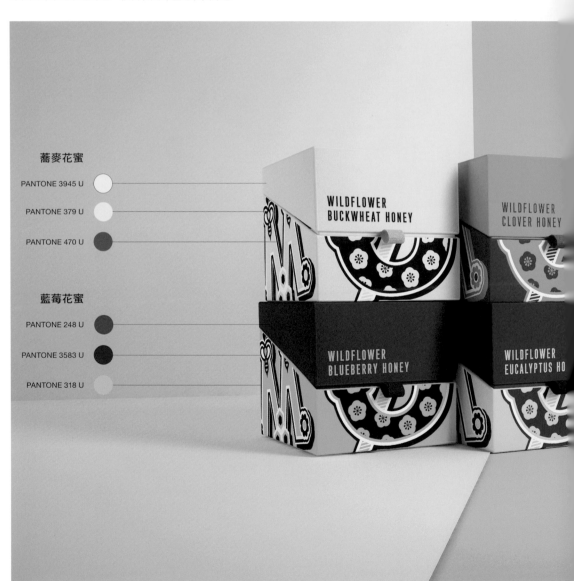

蕎麥花蜜

PANTONE 3945 U

PANTONE 379 U

PANTONE 470 U

藍莓花蜜

PANTONE 248 U

PANTONE 3583 U

PANTONE 318 U

WILDFLOWER BUCKWHEAT HONEY

WILDFLOWER CLOVER HONEY

WILDFLOWER BLUEBERRY HONEY

WILDFLOWER EUCALYPTUS HO

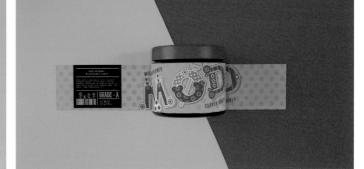

苜蓿花蜜

PANTONE 375 U

PANTONE 225 U

C0 M0 Y0 K0

桉樹花蜜

PANTONE 2725 U

C0 M0 Y0 K0

PANTONE 379 U

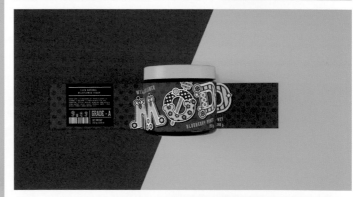

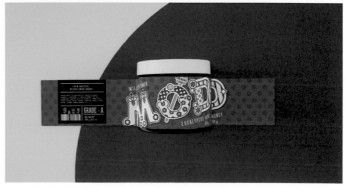

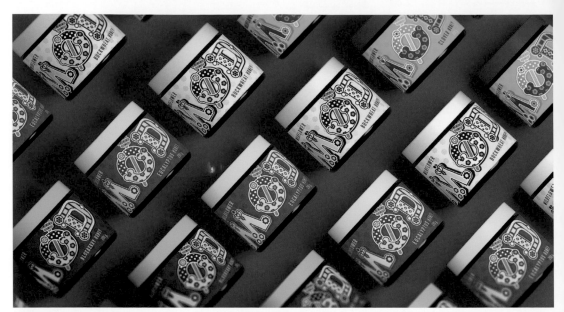

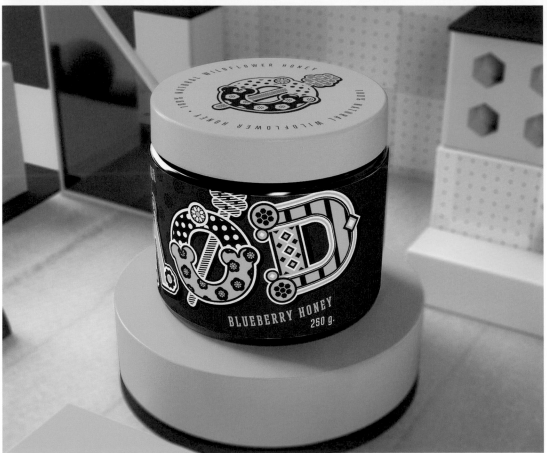

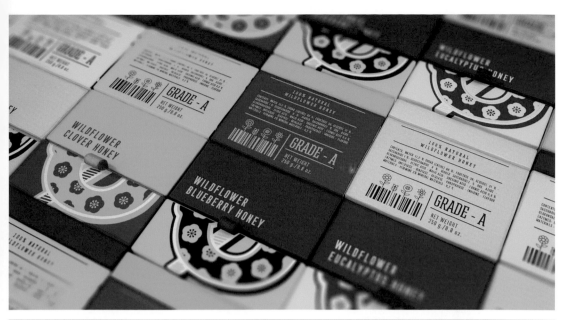

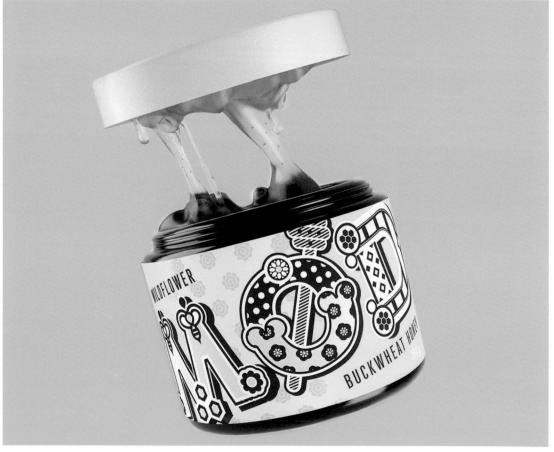

食
品

SAXA食鹽

品牌定位／品牌傳承
目標客戶／喜歡在家做飯的客群

Design：Robot Food

・SAXA 是英國歷史悠久的食鹽品牌。設計師希望為品牌形象注入新活力，使它看起來更加現代化。

・設計師在保留舊包裝原有顏色的基礎上，進一步完善了包裝的設計。受海浪、山脈和岩石的啟發，設計師在包裝上添加紋理，創造出一個更具表現力且更有活力的外觀效果。不同的顏色代表不同的產品，如藍色代表海鹽，綠色代表岩鹽。這些顏色能同時喚起懷舊感、原始感以及食鹽風味。

包裝色彩印象／

大膽、熱情

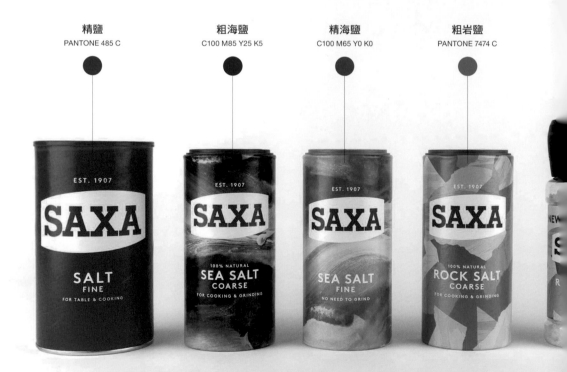

精鹽
PANTONE 485 C

粗海鹽
C100 M85 Y25 K5

精海鹽
C100 M65 Y0 K0

粗岩鹽
PANTONE 7474 C

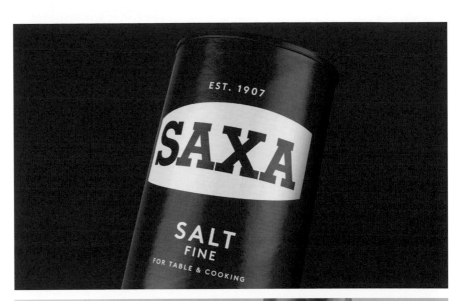

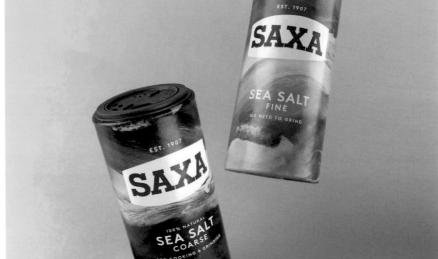

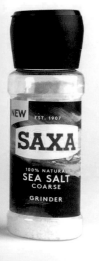

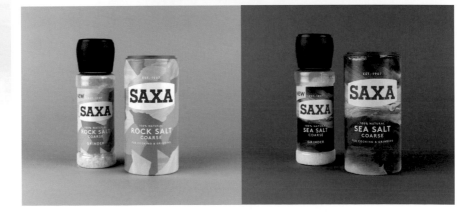

食
品

精選寵物食品系列 ｜ 品牌定位／健康、安全
｜ 目標客戶／養狗的女性消費者

Design：Hideki Motosue

・此包裝的設計理念是安全和放心。這款狗飼料的基本成
分除了雞肉，還有日本的納豆和豆腐。

・包裝的主要顏色採用棕色，表達其天然成分，紅色則讓
人聯想起大地的氣息和活力。包裝袋是透明的，消費者可
以看到裡面的食品，確保為他們的狗狗挑選到安全合適的
食物。

包裝色彩印象／

能量、可愛

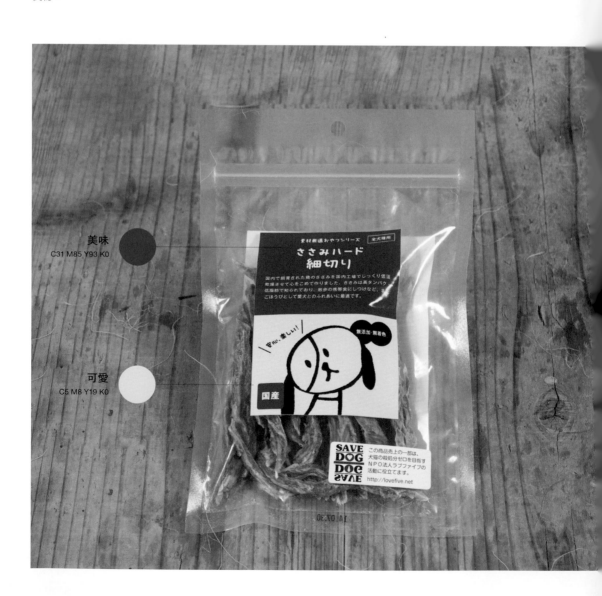

美味
C31 M85 Y93 K0

可愛
C5 M8 Y19 K0

・包裝正面是一隻可愛的手繪狗形象，配
合明亮的色彩吸引女性消費者。

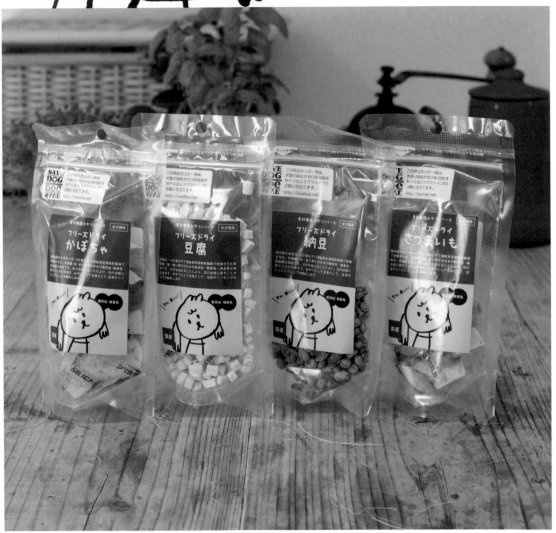

FRUNA軟糖

品牌定位／甜蜜、訂製
目標客戶／喜歡糖果的年輕人

Design：Brandlab

・FRUNA 風靡了好幾個世代，是秘魯歷史悠久且極受歡迎的軟糖品牌。考慮到它的歷史，設計師採用 1980 年代的風格對包裝進行重新設計。

舊包裝　　　　　　　　新包裝

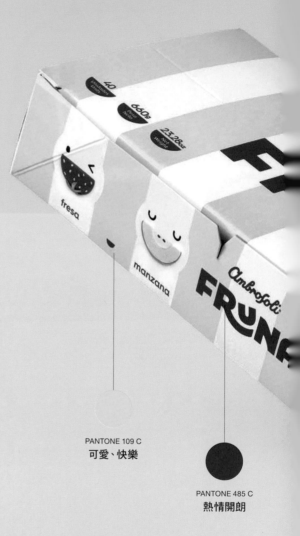

・包裝上的水果插圖，代表不同的軟糖風味。該品牌的代表色——黃色，被用作包裝主色。此外，為了使包裝看上去更加現代、有趣，設計師添加了活潑的紅色。

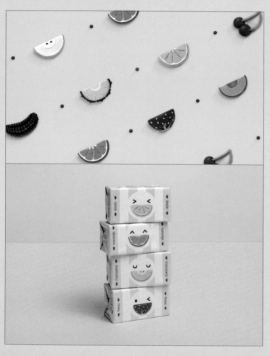

PANTONE 109 C
可愛、快樂

PANTONE 485 C
熱情開朗

快樂、有趣

純真

C0 M0 Y0 K0

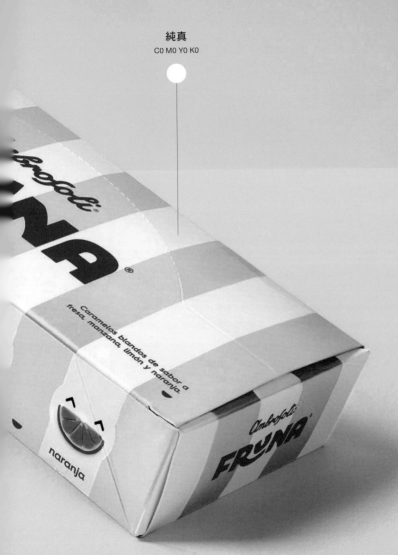

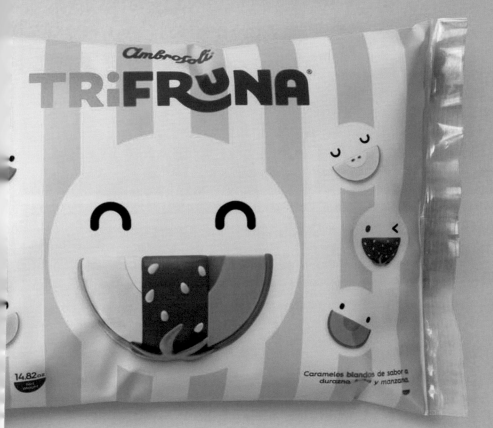

食
品

BONRè無麩質食品 ｜ 品牌定位／無麩質
　　　　　　　　　　　 目標客戶／麩質過敏客群
Design：Solid

・BONRè 的包裝設計向消費者展示了該品牌可靠、安全和透明的積極理念。包裝的透明部分，成了插圖人物的鬍子，既增加了包裝的趣味性，又可以讓消費者看到包裝內容物。

・設計師以不同顏色代表不同類型的食品，比起同類型產品常用的藍綠配色，明亮的顏色讓產品更易於識別。

包裝色彩印象／

清新、活力、健康

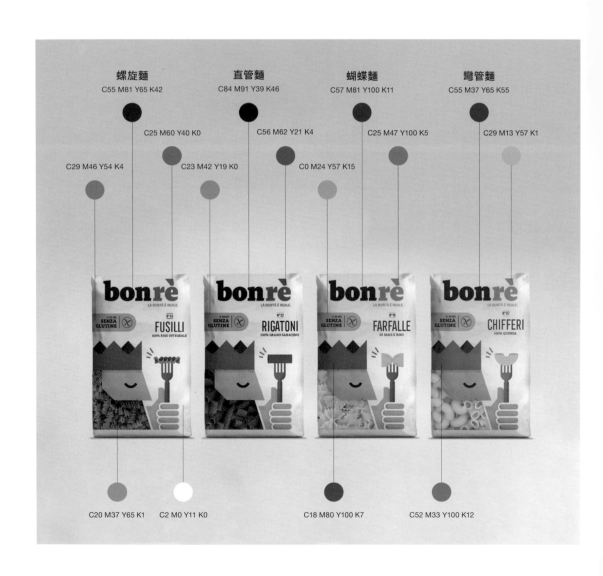

螺旋麵
C55 M81 Y65 K42

C25 M60 Y40 K0

C29 M46 Y54 K4

C23 M42 Y19 K0

直管麵
C84 M91 Y39 K46

C56 M62 Y21 K4

C0 M24 Y57 K15

蝴蝶麵
C57 M81 Y100 K11

C25 M47 Y100 K5

彎管麵
C55 M37 Y65 K55

C29 M13 Y57 K1

C20 M37 Y65 K1　C2 M0 Y11 K0

C18 M80 Y100 K7

C52 M33 Y100 K12

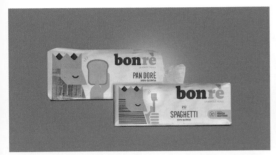

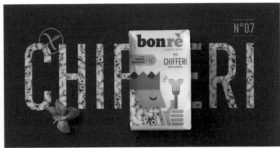

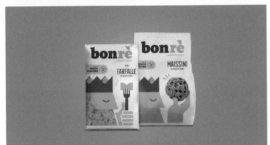

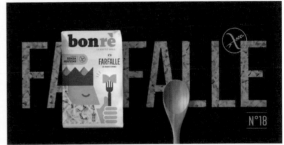

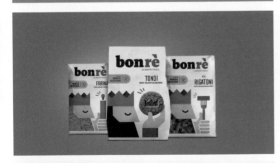

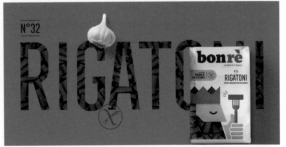

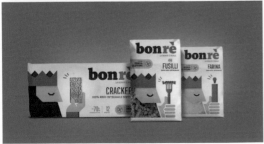

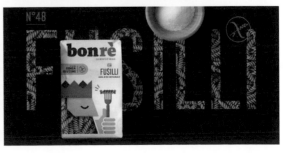

食品

GRANOLIFE燕麥早餐 | 品牌定位／天然、活力
目標客戶／生活節奏快的客群

Design：Ohmybrand Agency

・為了給生活節奏快的消費者提供一頓美味、天然的早餐，
GRANOLIFE 公司推出了這款由天然成分製成的優質格蘭諾拉
麥片（granola），不含任何調味劑和防腐劑。

・包裝配色顯示出品牌的天然性，亦在視覺上給人一種活力、
健康的感覺。每款包裝的顏色基本上都是取自產品成分的顏
色，例如，深綠色代表杏仁榛果；淺藍色代表椰子奇亞籽；亮
黃色代表芒果鳳梨；棕紅色代表草莓覆盆子。消費者可以快速
地挑選出他們喜歡的口味。

包裝色彩印象／

天然、活力

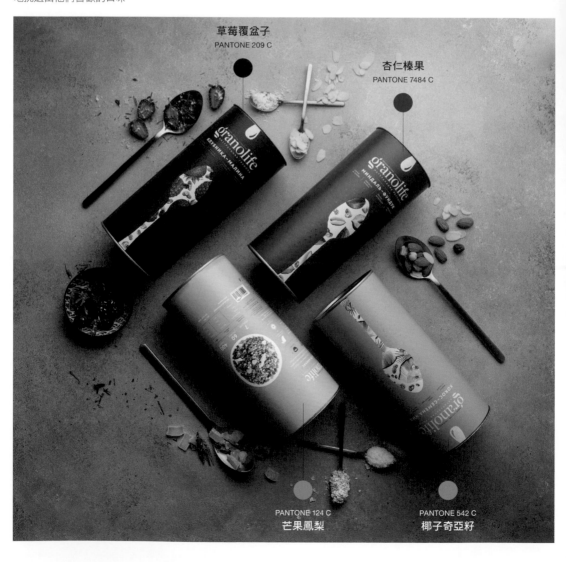

草莓覆盆子
PANTONE 209 C

杏仁榛果
PANTONE 7484 C

PANTONE 124 C
芒果鳳梨

PANTONE 542 C
椰子奇亞籽

食
品

THIS IS_MILK牛奶

Design：Daniel Lucas Farò

品牌定位／健康、天然
目標客戶／牛奶愛好者

・THIS IS_MILK 的包裝設計，具有在明度上和飽和度上皆
對比強烈的重疊色塊，以及簡潔、鮮明的文字排版。

包裝色彩印象／

柔和、強烈

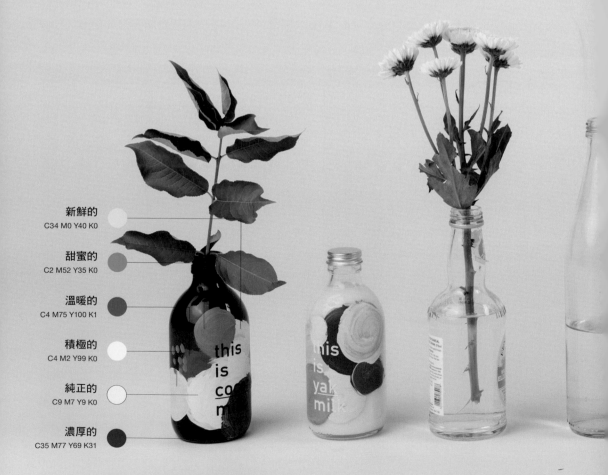

新鮮的
C34 M0 Y40 K0

甜蜜的
C2 M52 Y35 K0

溫暖的
C4 M75 Y100 K1

積極的
C4 M2 Y99 K0

純正的
C9 M7 Y9 K0

濃厚的
C35 M77 Y69 K31

食
品

LIBERTÉ ORGANIC STANDMTL乳製品

藝術總監：Caroline Blanchette
設計：Philippe Melançon

| 品牌定位／高品質 |
| 目標客戶／注重健康的客群 |

・LIBERTÉ ORGANIC STANDMTL提供種類繁多的優質乳
製品，在加拿大非常受歡迎。產品以純粹、水準穩定和極
佳的口感聞名。

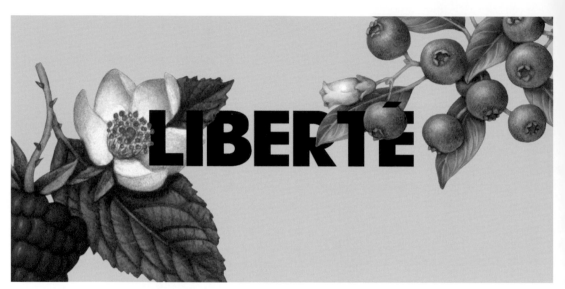

希臘風味優格
PANTONE 318 C

克菲爾優酪乳
PANTONE 2635 C

有機優格
PANTONE 7478 C

醇厚的
PANTONE 9224C

優質的
C0 M0 Y0 K100

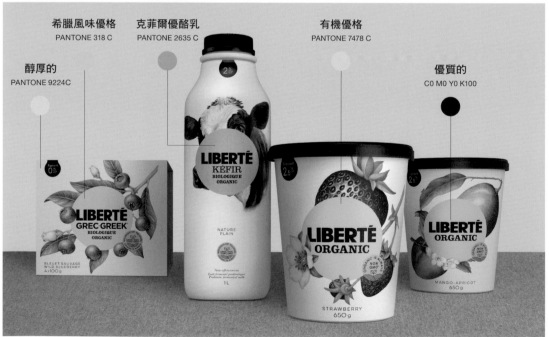

・設計主旨是簡約和經典。以一個簡單的圓作視覺中心，將品牌名稱置於其中，並以高明度低飽和度的藍色、綠色和紫色作為不同口味的識別色，使消費者能快速辨認。另外，奶油色的底色，體現了產品的有機、豐富和美味。整體設計簡潔、美觀、優雅，結構勻稱，具有親和力。

包裝色彩印象／

健康、親切

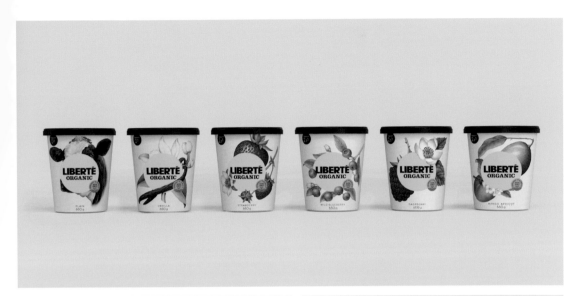

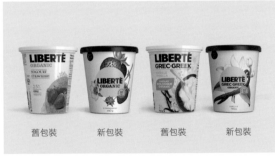

舊包裝　　新包裝　　舊包裝　　新包裝

舊包裝　　　　　　新包裝

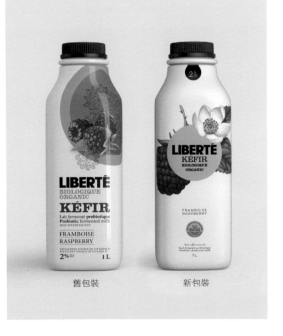

舊包裝　　　　　　新包裝

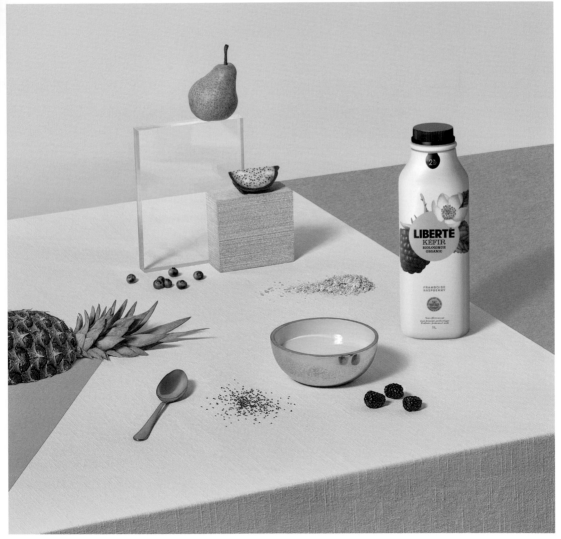

飲料

EXPONENTA 優酪乳 | 品牌定位／健康
　　　　　　　　　　　　| 目標客戶／注重健康和熱愛運動的群體

Design：AIDA Pioneer

包裝色彩印象／

明亮、功能性、簡潔

・EXPONENTA 是一種含有高乳清蛋白的功能型發酵優酪乳。舊的包裝設計使產品看起來與一般優酪乳無異，很容易誤導消費者，降低產品價值。於是，設計師對包裝進行改造，使之跟上潮流，吸引年輕的消費群體。

色彩選擇

為了突出產品，顏色選擇不宜黯淡，最好是乾淨的色調，同時又能給人留下深刻印象。因此，產品包裝僅用了兩種顏色——中性的灰色搭以明亮的有彩色。其中，灰色使包裝保持良好的可讀性，每一種有彩色則傳達出不同口味的資訊。

包裝上的產品名「EXPONENTA」使用了灰色，讓顏色重心維持在「Σ」標誌下方。此亮點有助於消費者將此產品與其他同類產品快速區分。

・舊包裝

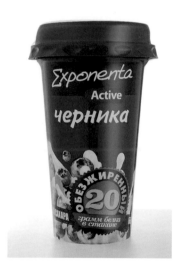

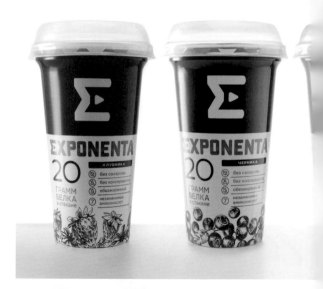

C29 M100 Y100 K2
草莓味

C50 M86 Y0 K0
藍莓味

色彩搭配

體來看，色調相同的灰色和有彩色，與白色的底色形成對
；局部來看，灰色與有彩色形成對比，有彩色色塊與白色商
形成對比。這些對比產生的明亮爽快，讓產品在貨架上脫穎
出。

商標設計

品牌的新商標採用了代表總和的符
號「∑」，象徵消費者即將加入這
個新的健康生活方式。

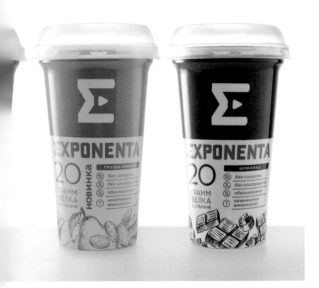

這個新包裝符合現今「本質主義」
（essentialism）的流行趨勢，而且
設計師將產品的優勢以簡單易懂的
形式展示，品牌理念「保持健康積
極的生活方式」也從設計中體現。

C76 M25 Y0 K0
原味

C21 M42 Y100 K2
梨子味

C44 M74 Y80 K58
巧克力味

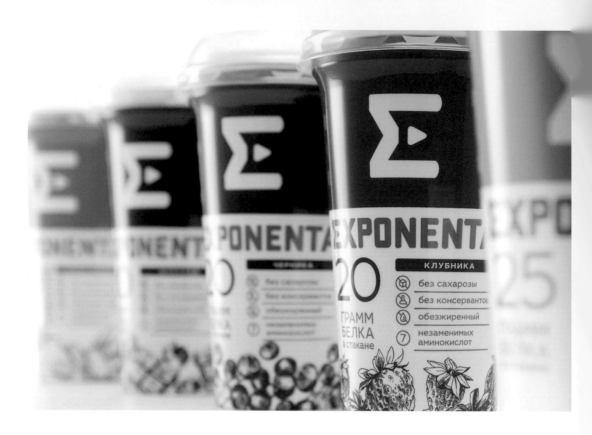

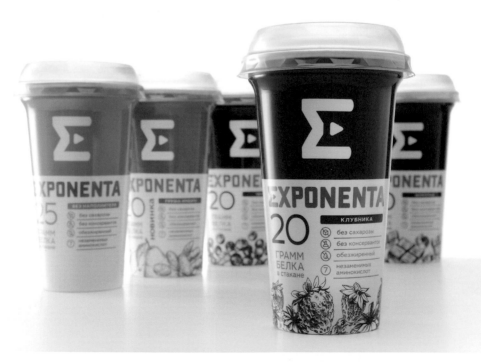

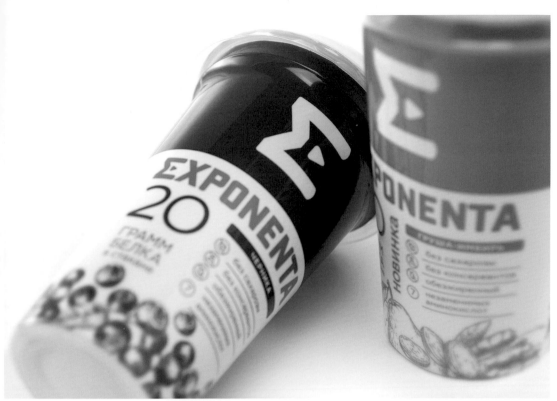

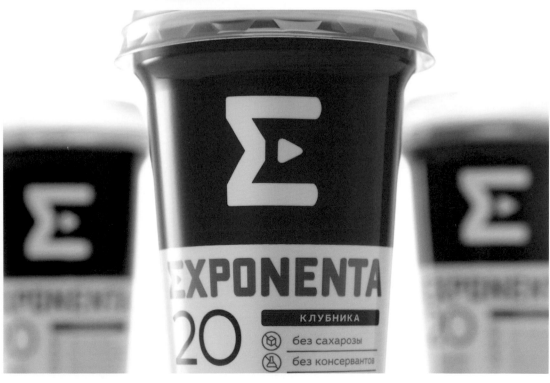

飲料

喝禮季 ｜ 品牌定位／親切的
　　　　　　　目標客戶／年輕女性

Design：Sung Cheng Jie

・「喝禮季」與台語的「好日子」諧音，象徵了依循季節
與古禮的漢方藥材飲用法。使用漢方藥材調養身體是台灣
自古以來的傳統，更是台灣的特色之一，設計師把傳統中
藥鋪的場景與概念，用在這款漢方養生茶的包裝。在 1990
年代，傳統中藥鋪會用色調柔和的紙張進行包裝。這裡的
包裝腰封採用淺藍色，而主色調則是黑色與白色，象徵了
品牌的台式復古風。

包裝色彩印象／

台式復古風

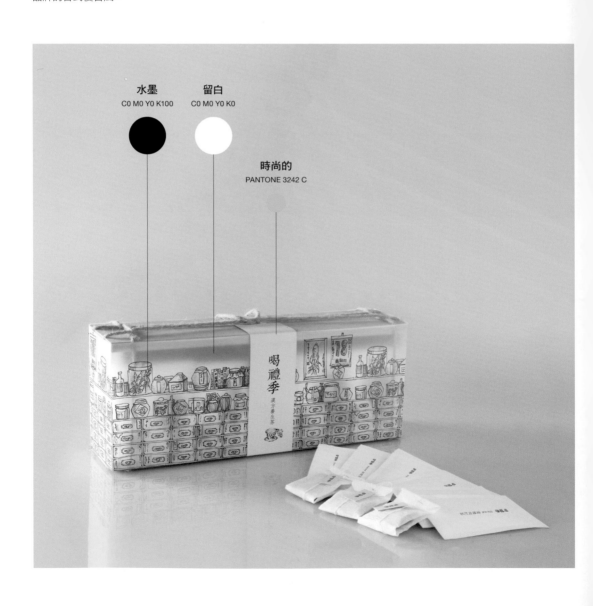

水墨
C0 M0 Y0 K100

留白
C0 M0 Y0 K0

時尚的
PANTONE 3242 C

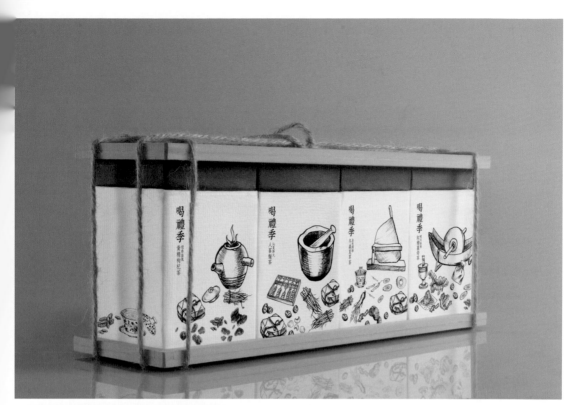

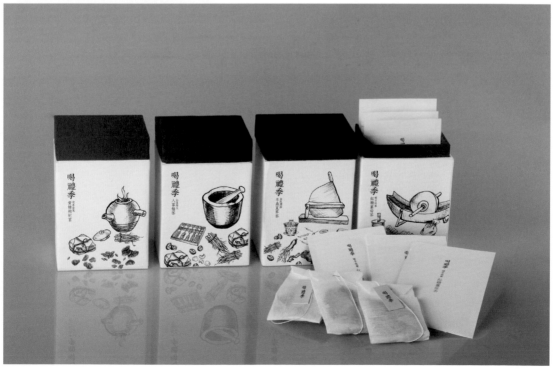

飲料

森林巷九號

品牌定位／環保
目標客戶／茶飲愛好者

Design：2TIGERS Design Studio

・森林巷九號是一個烏龍茶品牌，為充分表達節能減碳和循環利用的概念，包裝採用天然的材料，並以台灣當地的六種森林植物作插圖。綠色使整體視覺充滿自然氣息。

包裝色彩印象／

淡雅、柔和

自然的、 清新的
PANTONE 573 U

精美的
C0 M0 Y0 K100

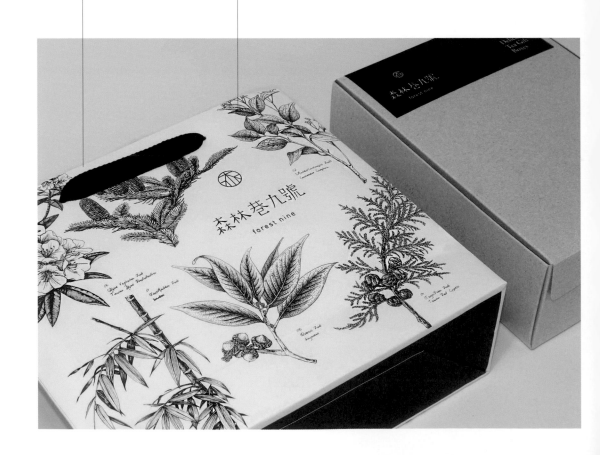

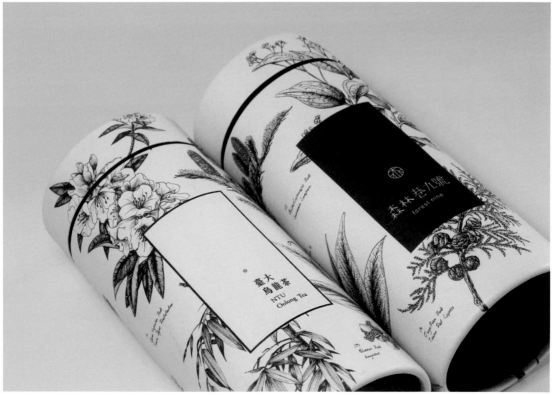

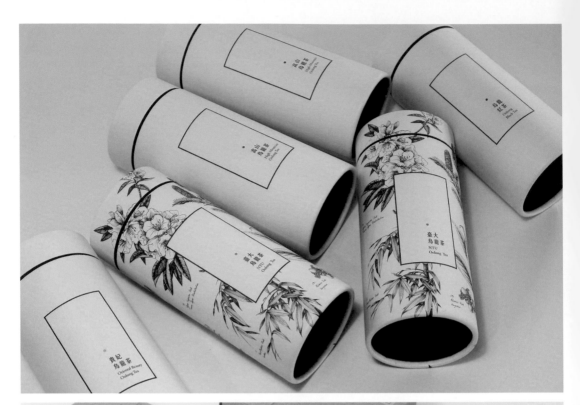

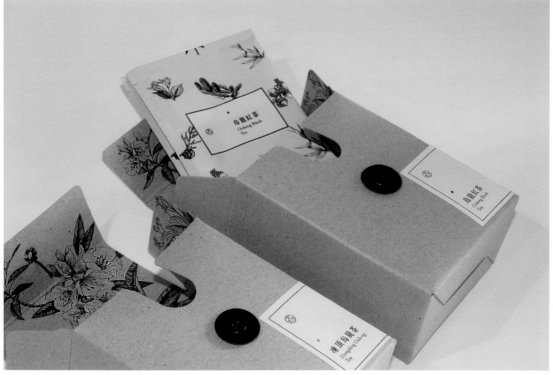

飲
料

MELEZ茶包

品牌定位 ／ 高品質、手工、時尚
目標客戶 ／ 時尚的茶葉愛好者

Design：Atelier Nese Nogay

・MELEZ 茶包主打高品質茶葉以及一系列適合不同生活風
格的手工茶。為配合品牌形象，Atelier Nese Nogay 和他的
團隊，決定選用柔和的配色與高雅的排版，為這款優質產
品營造出精緻氛圍。

・不同的配色代表了不同混配的茶品，簡潔清晰地傳達出
茶品種類及功效。

包裝色彩印象 ／

柔和、高貴

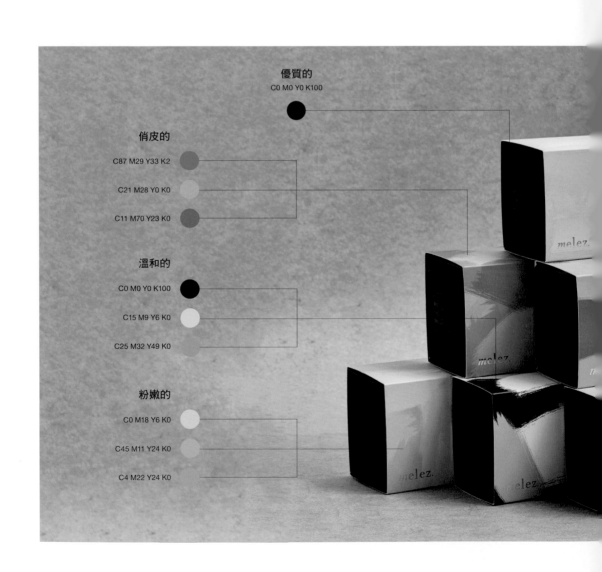

優質的
C0 M0 Y0 K100

俏皮的
C87 M29 Y33 K2
C21 M28 Y0 K0
C11 M70 Y23 K0

溫和的
C0 M0 Y0 K100
C15 M9 Y6 K0
C25 M32 Y49 K0

粉嫩的
C0 M18 Y6 K0
C45 M11 Y24 K0
C4 M22 Y24 K0

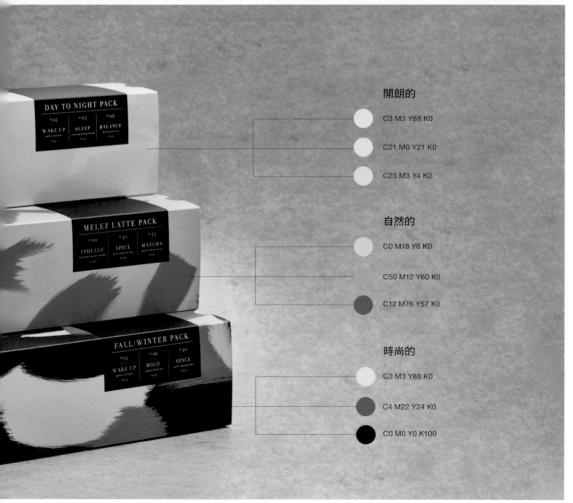

開朗的

C3 M3 Y88 K0

C21 M0 Y21 K0

C23 M3 Y4 K0

自然的

C0 M18 Y6 K0

C50 M12 Y60 K0

C12 M76 Y57 K0

時尚的

C3 M3 Y88 K0

C4 M22 Y24 K0

C0 M0 Y0 K100

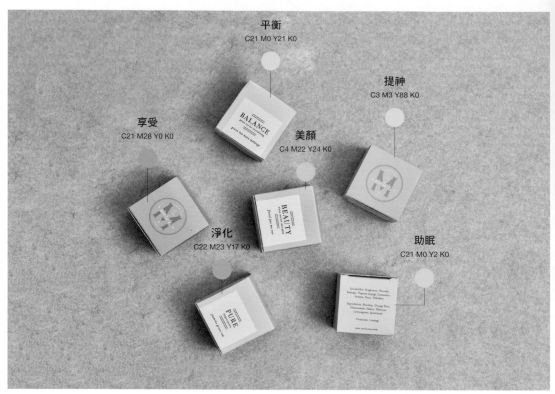

平衡
C21 M0 Y21 K0

提神
C3 M3 Y88 K0

享受
C21 M28 Y0 K0

美顏
C4 M22 Y24 K0

淨化
C22 M23 Y17 K0

助眠
C21 M0 Y2 K0

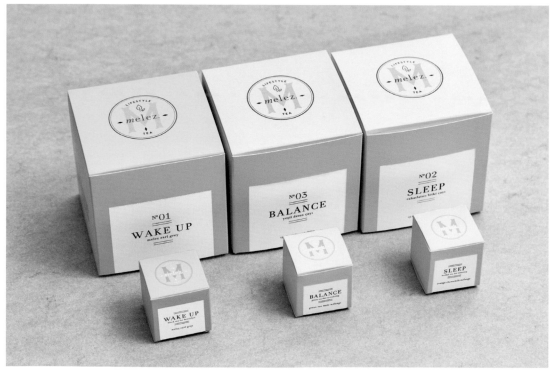

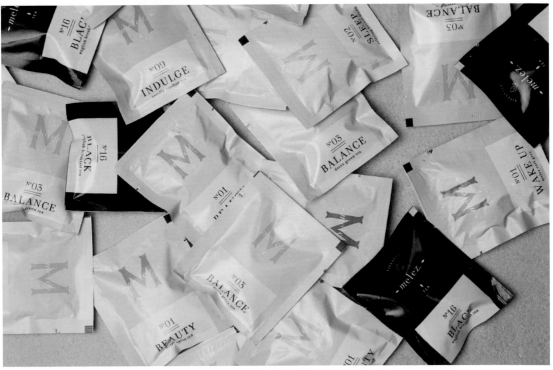

MIRAGE阿拉比卡咖啡 ｜ 品牌定位／奢華
目標客戶／高品質咖啡愛好者

Design：formascope design

・每個人都可以在 MIRAGE 阿拉比卡咖啡中找到自己喜愛的咖啡類型——濃縮、卡布、摩卡、拿鐵、美式等。設計團隊為品牌設計了一個靈動、歡快且令人印象深刻的包裝。他們以字體、菱形以及罐側開出的「窗口」，渲染出阿拉伯文化（編註：當初是由阿拉伯人率先將咖啡飲用文化發揚光大）。隨著包裝上窗口的轉動，當中沙漠景致的色彩變化，正呼應了每種咖啡的原料比例：藍色的天空代表水，棕色的沙漠山代表巧克力，白色的羽狀雲代表牛奶，淺棕色的密雲代表奶泡，深棕色的沙地代表咖啡。

包裝色彩印象／

復古

醇厚的

阿拉伯風情	咖啡	奢華的	濃縮	牛奶	奶泡	熱水	巧克力
C100 M40 Y85 K40	C72 M75 Y80 K51	燙金	C58 M66 Y90 K20	C30 M30 Y65 K0	C25 M50 Y67 K0	C73 M12 Y31 K0	C40 M62 Y73 K0

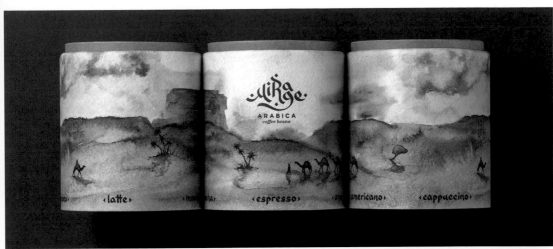

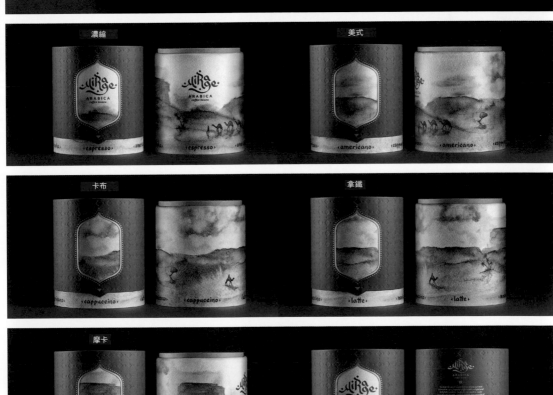

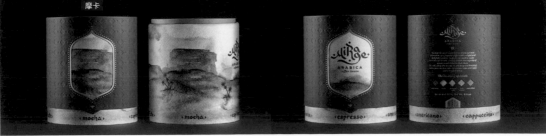

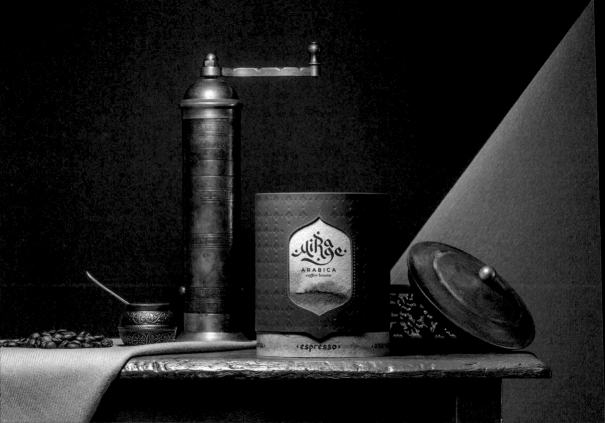

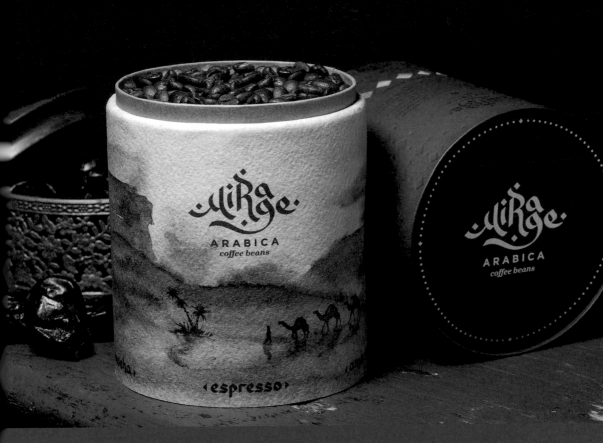

巧克力

GOURMET BY EMMANUEL PRALINES巧克力

| 品牌定位／高檔
| 目標客戶／高檔巧克力愛好者

Design：Ania Drozd

・GOURMET BY EMMANUEL PRALINES 的目標客戶是高檔
消費者。他們追求品質、品味，願意為高檔產品買單。這個
品牌傳達了四種魅力：高雅、獨特、頹廢與耽溺。

・設計的挑戰在於找出動感、陽剛、獨特的配色，以表現奢
華的品牌定位。有著華麗藍羽毛的孔雀象徵高貴和名利，啟
發了設計師採用冷色調的藍綠色，並讓穩重的、暖色調的深
褐色與之並置。藍綠色與褐色（橘色的一種暗色調）為互補
色，對比強烈。象徵巧克力的褐色在設計中被柔和化，令藍
綠色微微發亮，既鮮活又充滿生命力。配色表現出品牌的高
雅特質，喚起消費者耽溺於頹廢奢華的自信和氣場。

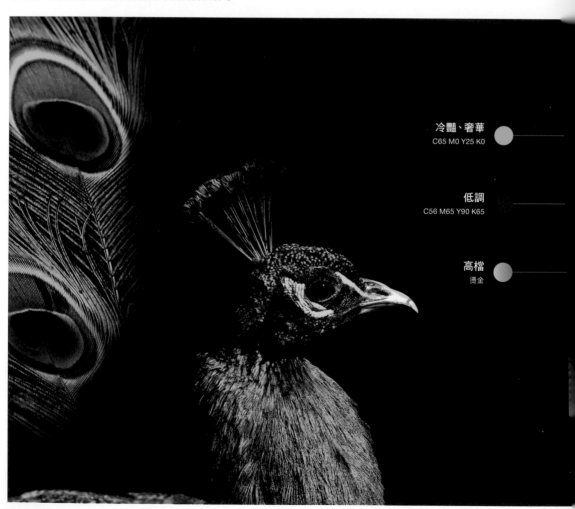

冷豔、奢華
C65 M0 Y25 K0

低調
C56 M65 Y90 K65

高檔
燙金

包裝色彩印象 ／

奢華、高雅、成熟

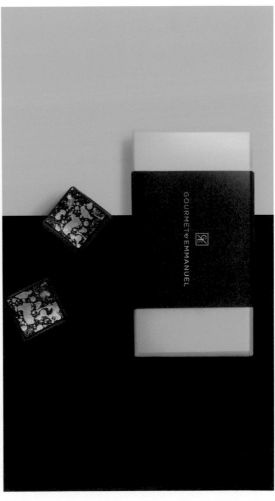

MIRZAM MONSTERS COLLECTION巧克力

品牌定位／手工
目標客戶／香料及巧克力愛好者

工作室：Backbone Branding
品牌策略：Matt Bartelsian
創意指導：Stepan Azaryan
插圖：Stepan Azaryan, Anahit Margaryan, Arax Sargsyan

包裝色彩印象／

神祕、浩瀚

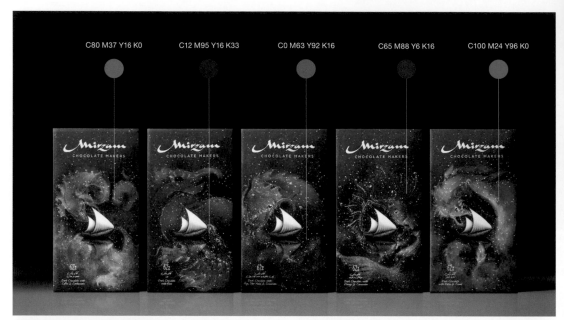

C80 M37 Y16 K0 C12 M95 Y16 K33 C0 M63 Y92 K16 C65 M88 Y6 K16 C100 M24 Y96 K0

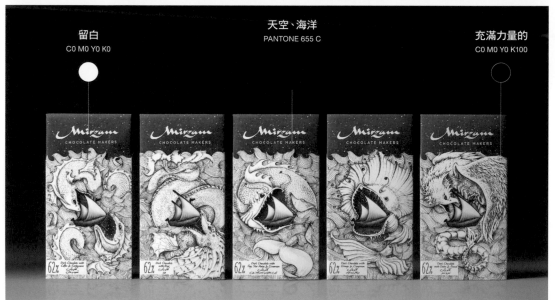

留白
C0 M0 Y0 K0

天空、海洋
PANTONE 655 C

充滿力量的
C0 M0 Y0 K100

・MIRZAM MONSTERS COLLECTION 是杜拜的手工巧克力品牌。設計工作室 Backbone Branding 為巧克力的每款包裝，都設定了一個關於古代旅程的神奇故事。

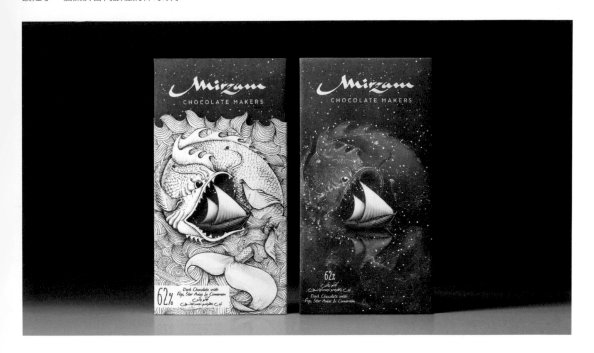

・這款互動式包裝的靈感，源自阿拉伯商人之間代代相傳的海上貿易神話故事。包裝上的滑套，描繪了傳説中海上怪獸的形象，將滑套慢慢拉開，怪獸的形像便逐漸溶進熠熠生輝的星辰與海洋浮游生物中。設計師創造了五隻怪獸，代表五種風味的巧克力。另外，高飽和度的色彩充分營造出神話氛圍。

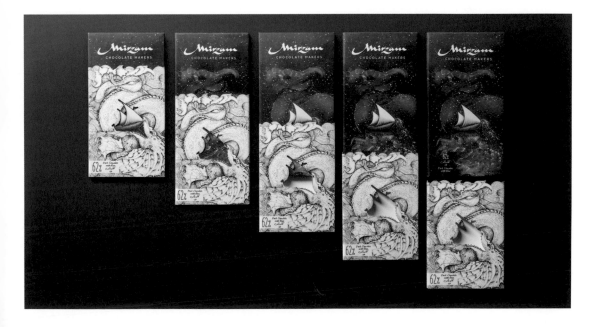

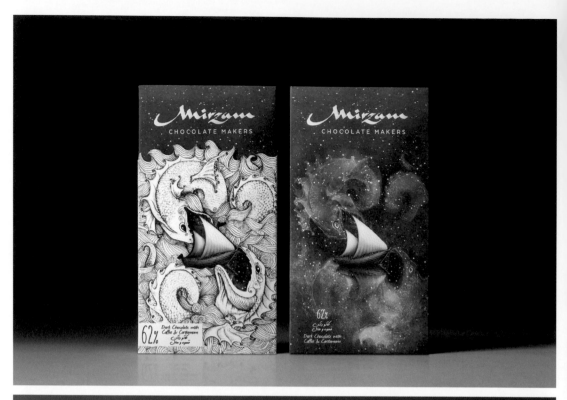

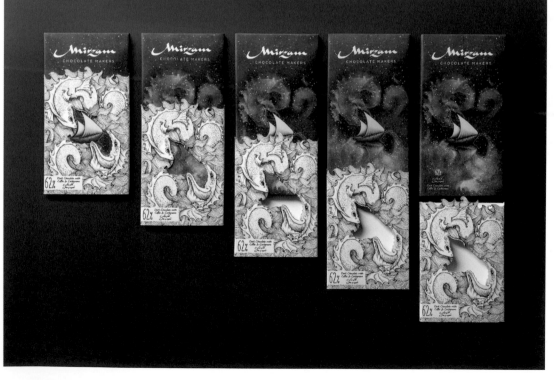

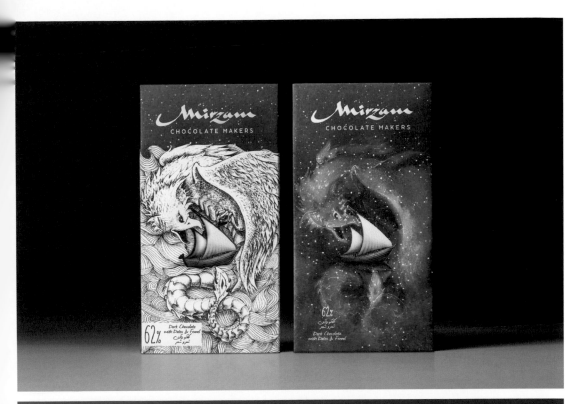

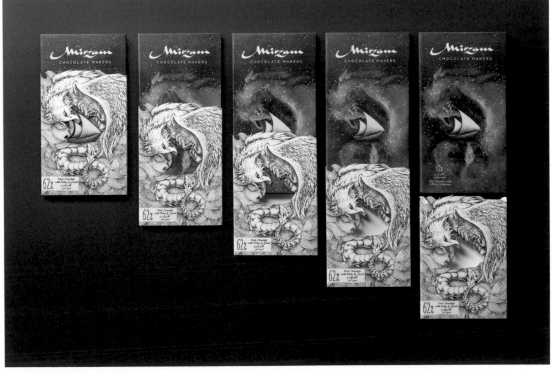

蒲公英空氣巧克力 ｜ 品牌定位／健康、高品質
目標客戶／年輕人

Design：cheeer STUDIO

‧這是一款口味清淡的巧克力，因此讓它呈現出「空氣感」尤為重要。色彩的運用表現了產品的特色和口味：盒子上的顏色與巧克力口味對應；將漸層色置於盒子邊緣，中間則大面積留白，營造出空氣感；盒子中心的文字以金箔燙印，其顏色和亮度隨角度變化。

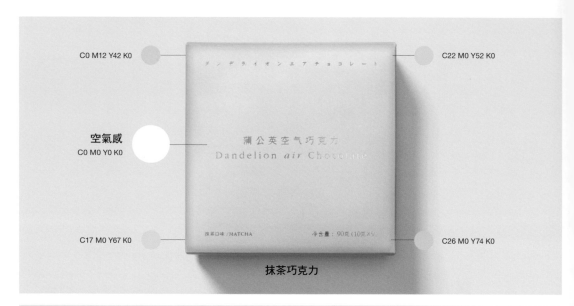

C0 M12 Y42 K0

C22 M0 Y52 K0

空氣感
C0 M0 Y0 K0

C17 M0 Y67 K0

C26 M0 Y74 K0

抹茶巧克力

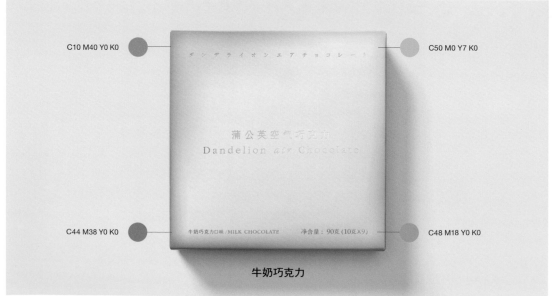

C10 M40 Y0 K0

C50 M0 Y7 K0

C44 M38 Y0 K0

C48 M18 Y0 K0

牛奶巧克力

包裝色彩印象 ／
清淡、純粹、空氣感

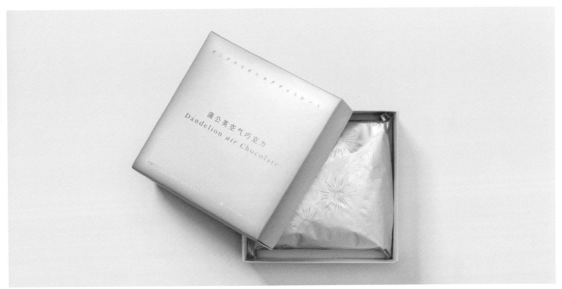

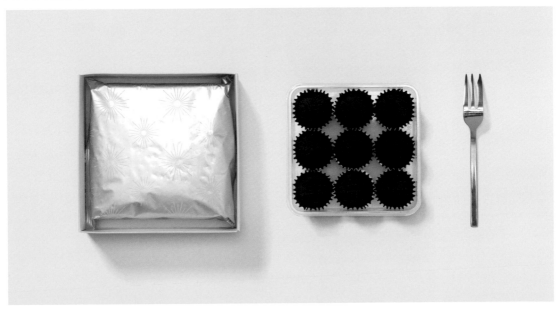

巧
克
力

超級美味巧克力包裝 │ 品牌定位／傳統而現代
目標客戶／觀光客

Design：Zilin Yee

・超級美味巧克力的產品包裝體現了中國的金紙文化。當人
們通過燒香或燒金紙進行祈禱時，他們相信他們的祈禱會跟
隨煙霧傳達給死者。似乎死亡並不是生命的終點，而是去到
另一個充滿希望、幸福和繁榮的世界。包裝上的五彩祥雲、
水紋、閻王、中國龍等圖案，都一一向人們展示了這個虛幻
世界，豔麗的色彩則增強了虛幻感。

包裝色彩印象／

傳統、強烈

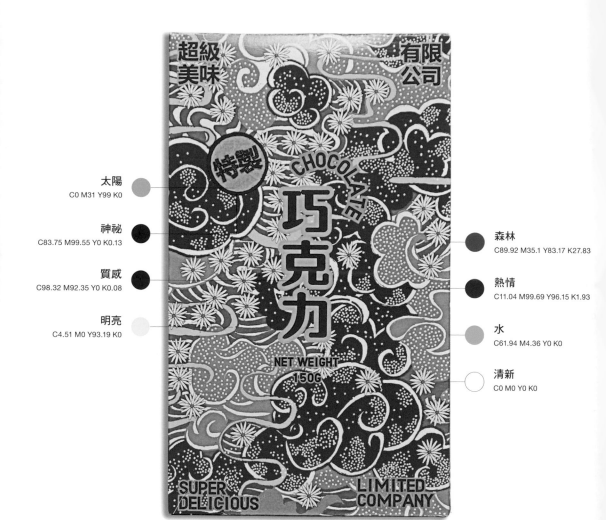

太陽
C0 M31 Y99 K0

神祕
C83.75 M99.55 Y0 K0.13

質感
C98.32 M92.35 Y0 K0.08

明亮
C4.51 M0 Y93.19 K0

森林
C89.92 M35.1 Y83.17 K27.83

熱情
C11.04 M99.69 Y96.15 K1.93

水
C61.94 M4.36 Y0 K0

清新
C0 M0 Y0 K0

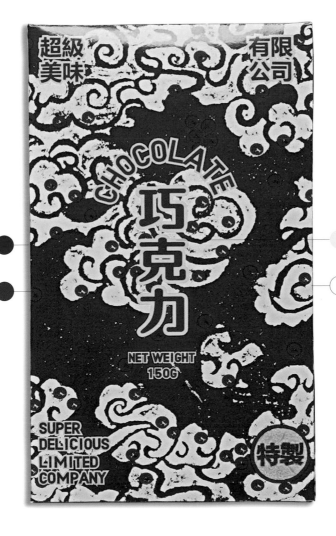

天空
C98.32 M92.35 Y0 K0.08

吉祥
C11.04 M99.69 Y96.15 K1.93

明亮
C4.51 M0 Y93.19 K0

雲
C0 M0 Y0 K0

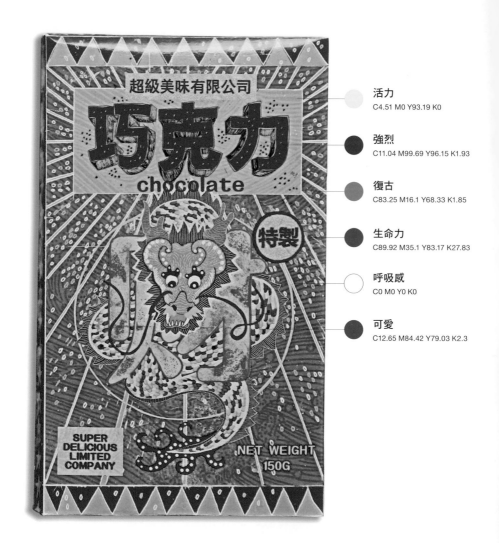

活力
C4.51 M0 Y93.19 K0

強烈
C11.04 M99.69 Y96.15 K1.93

復古
C83.25 M16.1 Y68.33 K1.85

生命力
C89.92 M35.1 Y83.17 K27.83

呼吸感
C0 M0 Y0 K0

可愛
C12.65 M84.42 Y79.03 K2.3

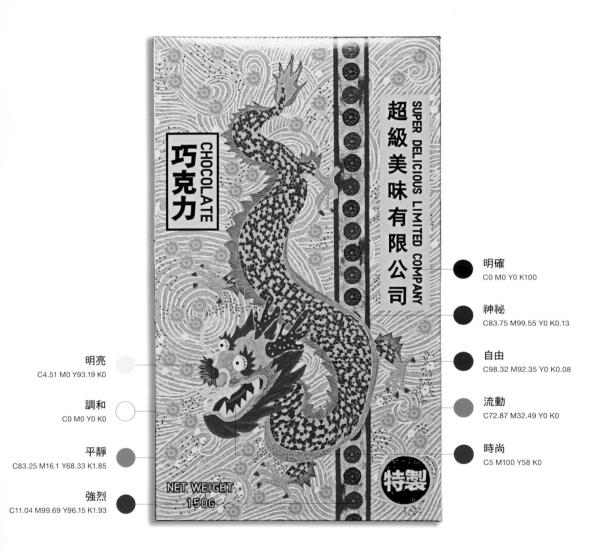

明亮
C4.51 M0 Y93.19 K0

調和
C0 M0 Y0 K0

平靜
C83.25 M16.1 Y68.33 K1.85

強烈
C11.04 M99.69 Y96.15 K1.93

明確
C0 M0 Y0 K100

神祕
C83.75 M99.55 Y0 K0.13

自由
C98.32 M92.35 Y0 K0.08

流動
C72.87 M32.49 Y0 K0

時尚
C5 M100 Y58 K0

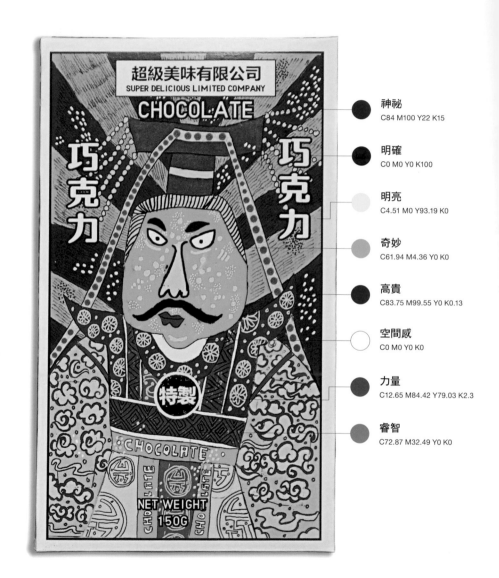

神祕
C84 M100 Y22 K15

明確
C0 M0 Y0 K100

明亮
C4.51 M0 Y93.19 K0

奇妙
C61.94 M4.36 Y0 K0

高貴
C83.75 M99.55 Y0 K0.13

空間感
C0 M0 Y0 K0

力量
C12.65 M84.42 Y79.03 K2.3

睿智
C72.87 M32.49 Y0 K0

質感
C98.32 M92.35 Y0 K0.08

怪誕
C83.25 M16.1 Y68.33 K1.85

留白
C0 M0 Y0 K0

明亮
C4.51 M0 Y93.19 K0

自由
C61.94 M4.36 Y0 K0

可愛
C12.65 M84.42 Y79.03 K2.3

時尚
C5.51 M70.53 Y0 K0

生命力
C15.85 M100 Y90.7 K5.86

明確
C0 M0 Y0 K100

自然
C83.25 M16.1 Y68.33 K1.85

神祕
C83.75 M99.55 Y0 K0.13

BRIGHT YELLOW CREAMERY冰淇淋

品牌定位／自然、愉悅
目標客戶／冰淇淋愛好者

Design：Menta　攝影：Ashley Gerrity

・BRIGHT YELLOW CREAMERY 致力於向人們分享冰淇淋
的純粹美味。所有冰淇淋均以當地的天然產物製成，不含
任何添加劑。

・每種口味的冰淇淋都有對應的包裝色彩，帶出產品的甜
蜜感。復古而經典的設計在視覺上創造出永恆感。

包裝色彩印象／

甜蜜、溫馨、純粹

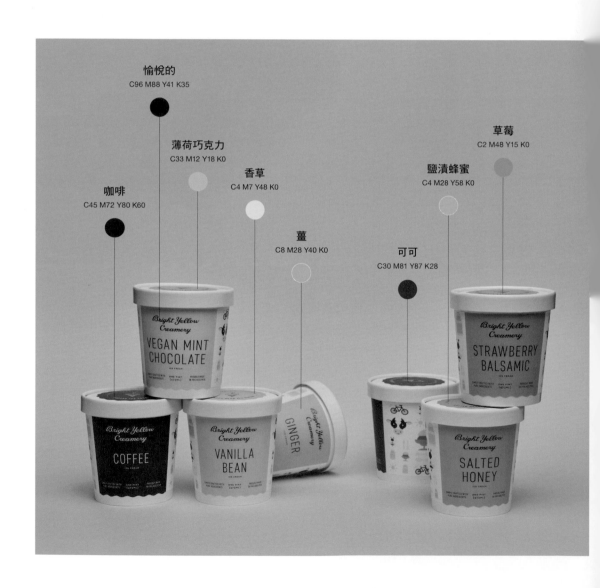

愉悅的
C96 M88 Y41 K35

薄荷巧克力
C33 M12 Y18 K0

香草
C4 M7 Y48 K0

草莓
C2 M48 Y15 K0

鹽漬蜂蜜
C4 M28 Y58 K0

咖啡
C45 M72 Y80 K60

薑
C8 M28 Y40 K0

可可
C30 M81 Y87 K28

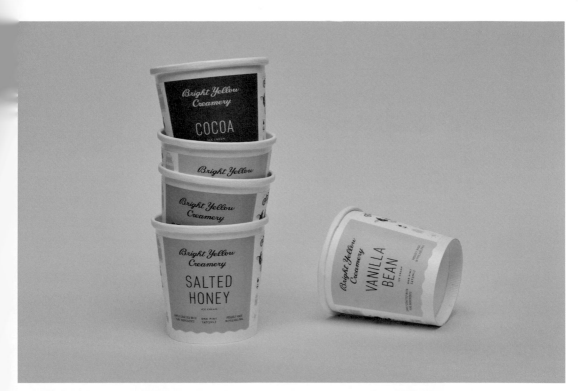

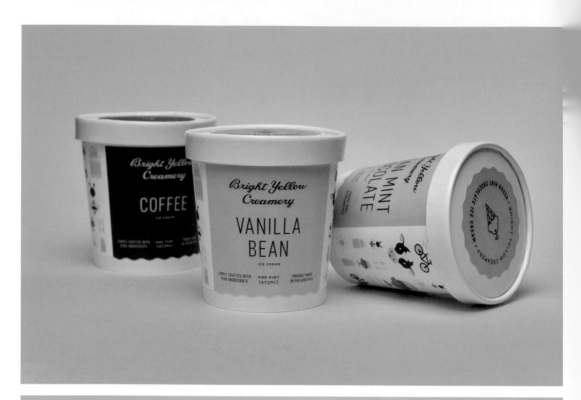

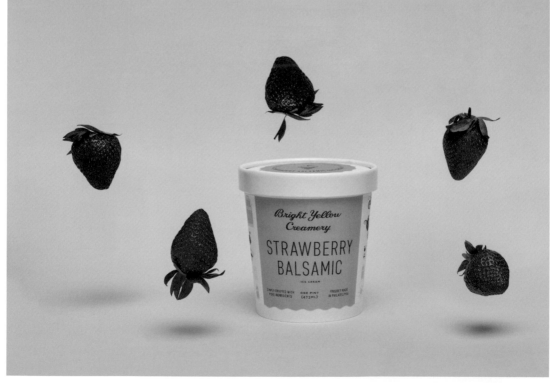

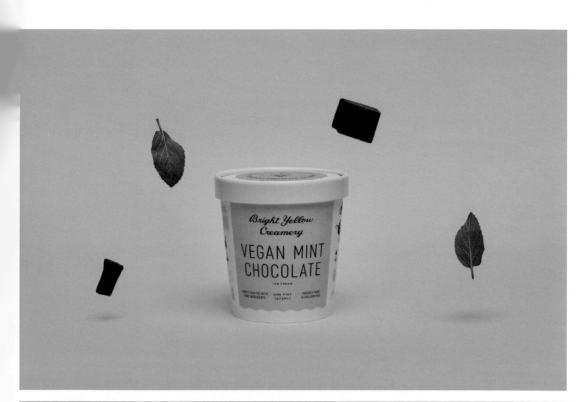

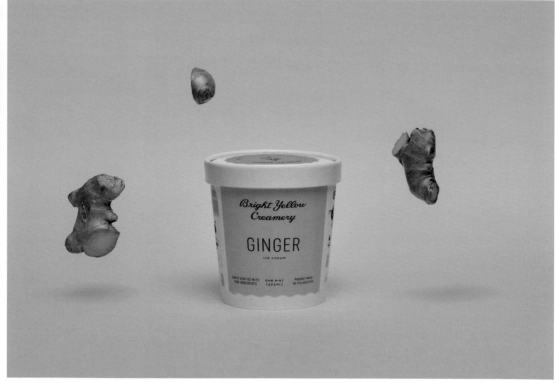

冰淇淋

FRUDOZA LIGHT冰淇淋 ｜ 品牌定位／低脂
目標客戶／注重健康的客群

Design：AIDA Pioneer

・FRUDOZA LIGHT 冰淇淋包裝上的水彩突顯出包裝的精美，也與冰淇淋的不同口味呼應，並反映產品純天然的特徵。橘色、紫色和黃色營造出充滿活力的夏日色調，讓消費者似乎能感受到冰淇淋於舌尖融化的口感。

包裝色彩印象／

輕柔、自然、美味

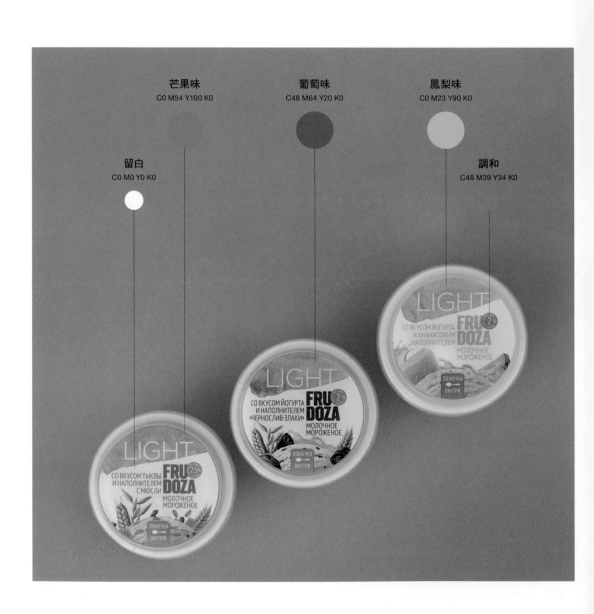

芒果味
C0 M54 Y100 K0

葡萄味
C48 M64 Y20 K0

鳳梨味
C0 M23 Y90 K0

留白
C0 M0 Y0 K0

調和
C48 M39 Y34 K0

一 酒 類 一

GUEDA啤酒

| 品牌定位 ／ 專業、天然、精釀
| 目標客戶 ／ 啤酒愛好者

Design：Bruno Moreni

・GUEDA 啤酒發起人是兩位農藝學工程師，他們熱愛且熟悉園林植物與啤酒釀造。商標靈感來自古羅馬神話的農業女神柯瑞絲（Ceres）。

・為品牌選色時，設計師決定在大自然中尋找或深或淺的色調，來表現想要的氛圍和感覺。最終，他為整套品牌選擇了一個和諧的配色方案——珍珠色、英國賽車綠（BRG，British Racing Green）、粉橘色和香瓜色。此方案展現了該精釀啤酒的健康風格。

包裝色彩印象／

現代、新鮮

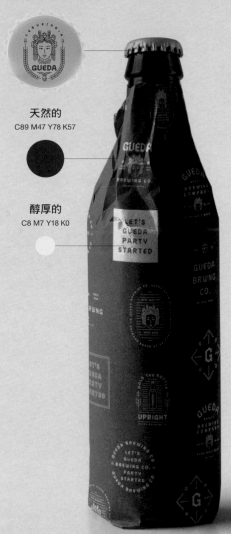

天然的
C89 M47 Y78 K57

醇厚的
C8 M7 Y18 K0

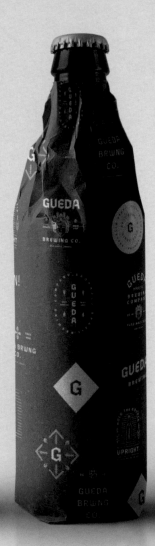

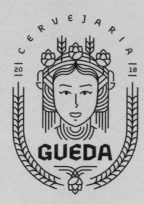

Visual Identity
Summary

The logo was built inspired by Ceres, who was the goddess of agriculture, grain crops and fertility.

Ceres was credited with the discovery of spelt wheat, the yoking of oxen and ploughing, the sowing, protection and nourishing of the young seed, and the gift of agriculture to humankind; before this, it was said, man had subsisted on acorns, and wandered without settlement or laws. She had the power to fertilise, multiply and fructify plant and animal seed, and her laws and rites protected all activities of the agricultural cycle.

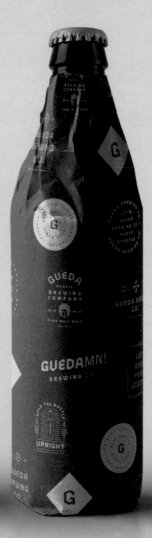

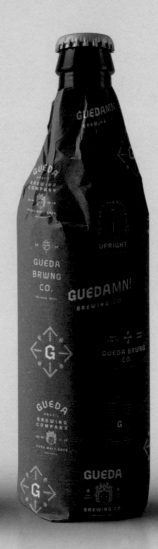

BRWNG

CO.

SÃO PAULO . BRAZIL

GUEDA

BEST
QUALITY

SINCE
2018

BREWING CO.

HOLD THE BOTTLE

UPRIGHT

GUEDA BREWING CO.

DAMN!

NG CO.

BEST
QUALITY

SINCE
2018

GUEDA BRWNG
CO.

SÃO PAULO . BRAZIL

EDA

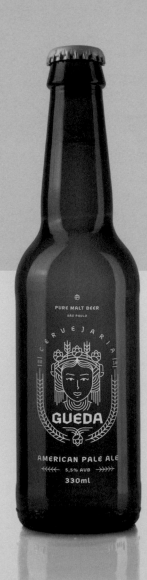

PURE MALT BEER
SÃO PAULO

CERVEJARIA

GUEDA

AMERICAN PALE ALE

5,5% AVB

330ml

BEST QUALITY · SINCE 2018

BREWING CO.
SÃO PAULO . BRAZIL

GUEDA
BRAZIL

BREWING
COMPANY

20 ⫷ ⫸ 18

PURE MALT BEER
SÃO PAULO

G

LET'S
GUEDA
PARTY

GUEDA

BEST
QUALITY

SINCE
2018

BREWING CO
SÃO PAULO . BRAZIL

GUED

BREWI

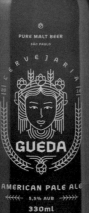

PURE MALT BEER
SÃO PAULO

CERVEJARIA

20 · 18

GUEDA

AMERICAN PALE ALE

⫸⫸⫸ 5,5% AUB ⫷⫷⫷

330ml

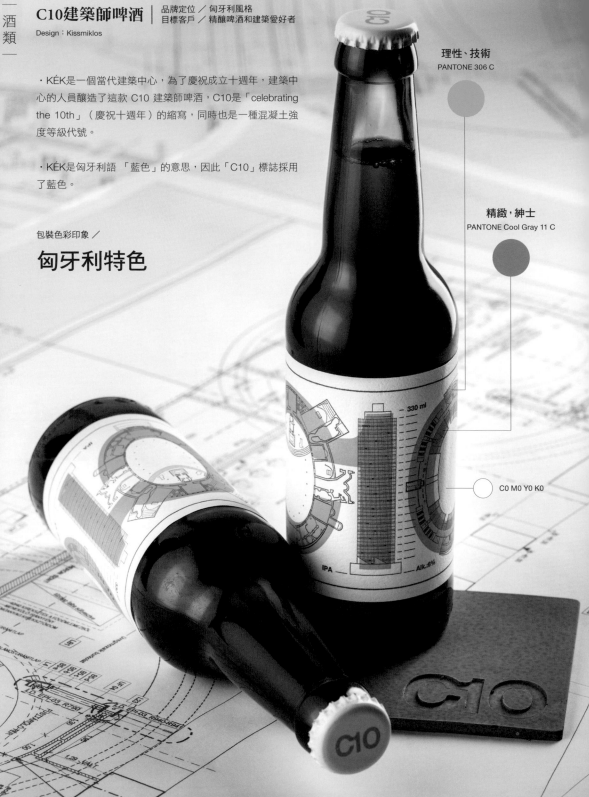

酒類

C10建築師啤酒 ｜ 品牌定位／匈牙利風格
　　　　　　　　　　　 目標客戶／精釀啤酒和建築愛好者

Design：Kissmiklos

・KÉK是一個當代建築中心，為了慶祝成立十週年，建築中心的人員釀造了這款 C10 建築師啤酒，C10是「celebrating the 10th」（慶祝十週年）的縮寫，同時也是一種混凝土強度等級代號。

・KÉK是匈牙利語「藍色」的意思，因此「C10」標誌採用了藍色。

包裝色彩印象／

匈牙利特色

理性、技術
PANTONE 306 C

精緻，紳士
PANTONE Cool Gray 11 C

C0 M0 Y0 K0

・白色底色上印有灰色的建築製圖，該灰色正是混凝土的顏色。

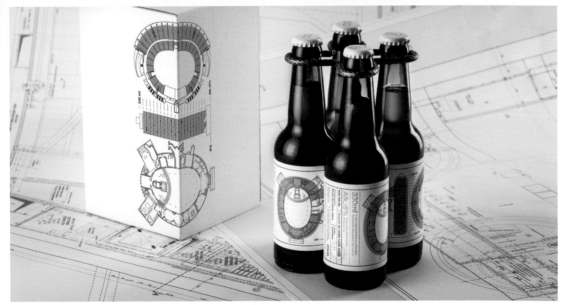

酒類

KAZAKHSTAN'S PREMIUM BEER 啤酒
Design：Molto Bureau

品牌定位／哈薩克傳統品牌
目標客戶／哈薩克人民

包裝色彩印象／

強烈、哈薩克特色

・這是Kazakhstan's Premium Beer的全新包裝概念：「Pivzavod No.1」。目標是把國家身分和現代歐洲設計結合。產品的目標客群是一般哈薩克人，他們重視自己的國民身分和傳統文化，能夠在學習歐洲潮流與保護本土傳統文化之間取得平衡。設計師希望消費者看到新包裝時，可以將這個品牌與上述的價值理念與情感自然聯繫起來。

色彩選擇

在色彩選擇方面，設計師選了高飽和度低明度的黑色、綠色和紅色作為主色，三種顏色都與哈薩克以及該品牌文化緊密相連。這三種顏色，分別用來代表不同色澤與口味的啤酒。金色用於主要的圖像元素，同樣具有豐富的象徵意義。

色彩搭配

色彩搭配與圖像設計緊密結合：啤酒罐被中間金色太陽（哈薩克國旗上的重要符號）的虛擬地平線分成兩部分，上面是白色，下面是代表不同口味的主色。白色分別與黑色、綠色、紅色形成對比，使啤酒罐產生強烈的視覺效果。三種主色採用統一色調，打造出品牌的色彩連貫性。

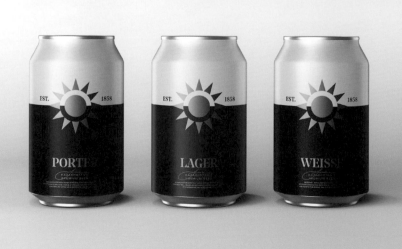

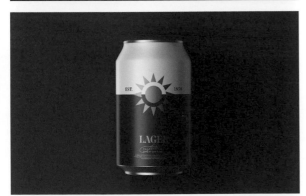

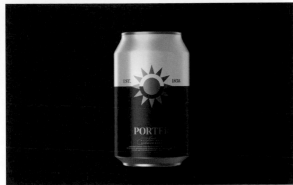

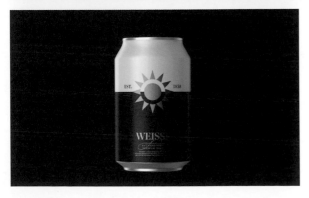

・包裝中的圖形和文字用了金色，讓消費者聯想到溫暖、啤酒花和啤酒的色澤。

金色
成熟的、精緻的

C0 M0 Y0 K0
明亮的

・波特啤酒（Porter）是一款黑啤酒，故以黑色強調。

C0 M0 Y0 K100
深沉的

・拉格啤酒（Lager）是一種儲存在低溫之中，酒花帶有苦味的啤酒，深綠色與之相配。

C85 M50 Y80 K70
苦澀的

・白啤酒（Weisse）是一種酸啤酒，正適合以紅色代表。

C35 M100 Y90 K55
刺激的

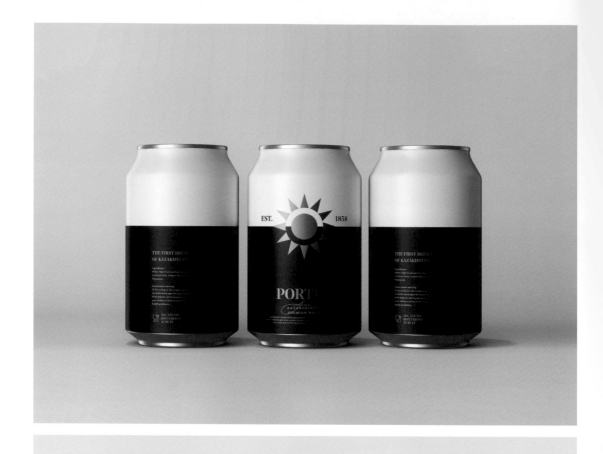

#231F20
CMYK 0 / 0 / 0 / 100
RGB 35 / 31 / 32

0A2B19
CMYK 85 / 50 / 80 / 70
RGB 10 / 45 / 25

#61070F
CMYK 35 / 100 / 90 / 55
RGB 95 / 10 / 15

PORTER

A MODERATE-STRENGTH BROWN
BEER WITH A RESTRAINED ROASTY
CHARACTER AND BITTERNESS. MAY
HAVE A RANGE OF ROASTED FLA-
VORS, GENERALLY WITHOUT BURNT
QUALITIES, AND OFTEN HAS A CHO-
COLATE-CARMEL-MALTY PROFILE

LAGER

A HIGHLY-ATTENUATED PALE LAGER
WITHOUT STRONG FLAVORS, TYPICAL-
LY WELL-BALANCED AND HIGHLY
CARBONATED. SERVED COLD, IT IS
REFRESHING AND THIRST-QUENCHING

WEISSE

WEISSBIER - A PALE, REFRESHING
WHEAT BEER WITH HIGH CARBO-
NATION, DRY FINISH, A FLUFFY
MOUTHFEEL, AND A DISTINCTIVE
BANANA-AND-CLOVE YEAST CHAR-
ACTER.

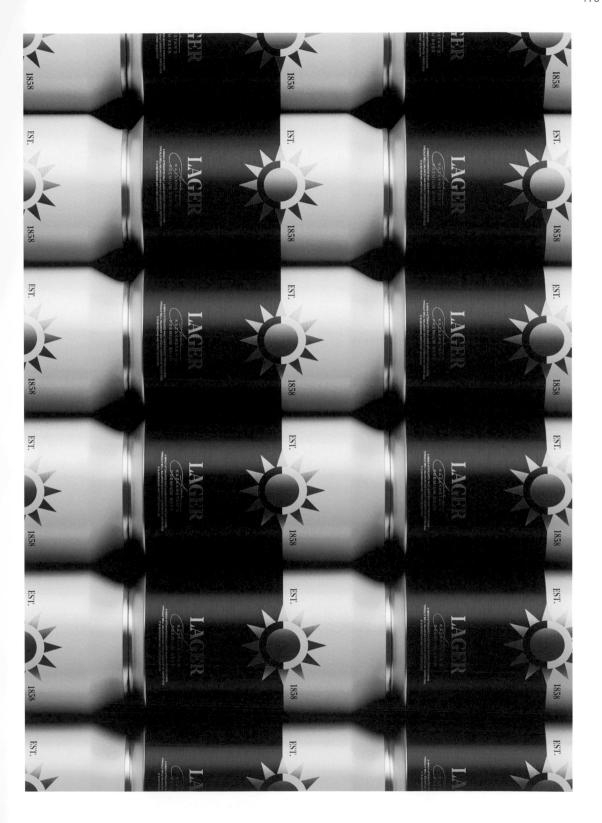

HELLSTRØM SOMMER AQUAVIT挪威雞尾酒

Design：Olssøn Barbieri

品牌定位／現代的
目標客戶／雞尾酒愛好者

・HELLSTRØM SOMMER AQUAVIT 是一款由挪威當地草藥和海藻精製的烈酒。設計師希望包裝外觀是現代的，同時又能展現出雞尾酒的釀製原料。

・包裝元素的靈感來自挪威傳說和民間故事。瓶子上的插圖是挪威的傳統景觀，有海藻、花卉、草藥、毛毛蟲，而蝴蝶則象徵著重生和自然的覺醒。瓶身玻璃的顏色是專為產品調製的翠綠色，插畫中的五種顏色則採用絹印印製。拿起酒瓶就給人一種擁抱著挪威短暫夏季的神奇感覺。

包裝色彩印象／

天然、涼爽

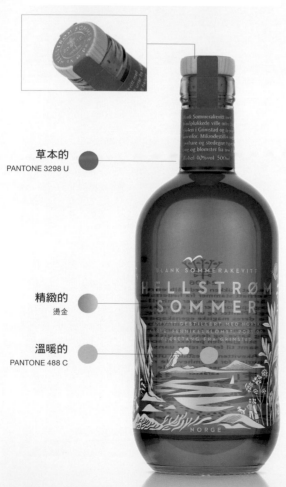

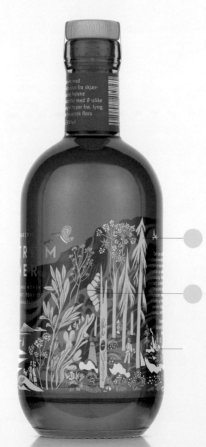

草本的
PANTONE 3298 U

精緻的
燙金

溫暖的
PANTONE 488 C

生命力
PANTONE 344 C

自由的
PANTONE 629 C

明亮的
PANTONE 7499 C

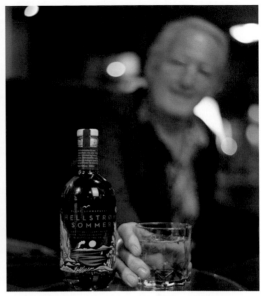

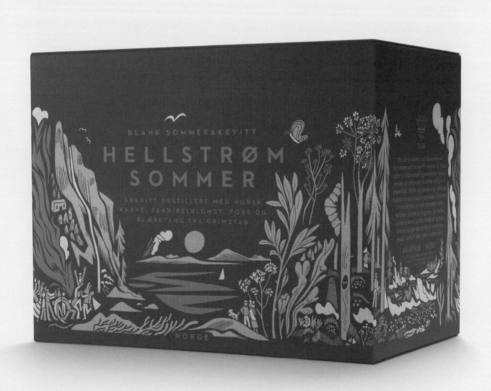

LA MARIMORENA 2016葡萄酒

品牌定位／感性、典雅、科學
目標客戶／葡萄酒愛好者

Design：Estudio Maba

・這款阿爾巴利諾葡萄酒（Albariño wine）的包裝設計，其插畫所用的顏色 Y 值（黃色值）都偏高，營造出一種懷舊復古的氣氛。紅色與綠色的並置形成了強烈對比，讓整款標籤顯得精緻有力量。這些和諧的色彩在素色的綿紙上更顯活力，散發出優雅氣息。

包裝色彩印象／

復古

有力量的
C0 M0 Y0 K100

復古的

C12 M83 Y87 K2

C100 M21 Y93 K10

C100 M21 Y60 K10

C45 M89 Y81 K11

C20 M15 Y48 K1

C13 M14 Y26 K1

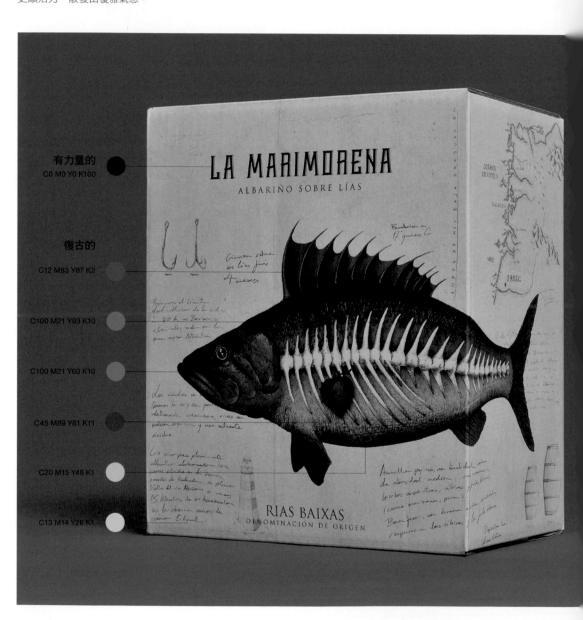

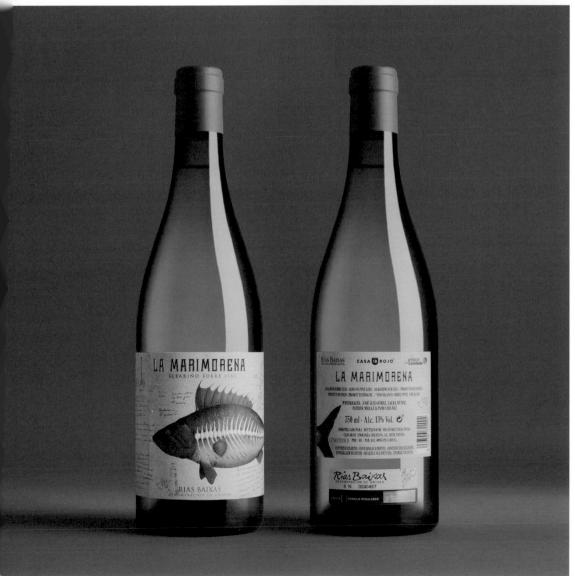

ACROTERRA SANTORINI葡萄酒

品牌定位／獨特、優質
目標客戶／葡萄酒愛好者

Design：Kommigraphics

・ACROTERRA SANTORINI 酒莊由兩位年輕的希臘專業釀酒師創立，它向人們展示了聖托里尼島的傳統景觀遺產。該包裝的設計理念是「瓶上的聖托里尼島」，包裝呈現了聖托里尼島最大的特色：盤據島嶼頂端由房屋組成的白色「山脊」，以及郊外的黑色岩石。

・為了使包裝標籤的顏色和材料能與聖托里尼島相關聯，設計團隊在黑色標籤上做出「撕裂」效果，再現了島上的白色「山脊」。黑色的幾何碎點，散落圍繞在山脊上，島上的這些基克拉迪（Cycladic）建築於焉成形。這個包裝設計以最簡潔的方式，展示了當地景觀的自然之美。

包裝色彩印象／

厚重、高級、簡潔

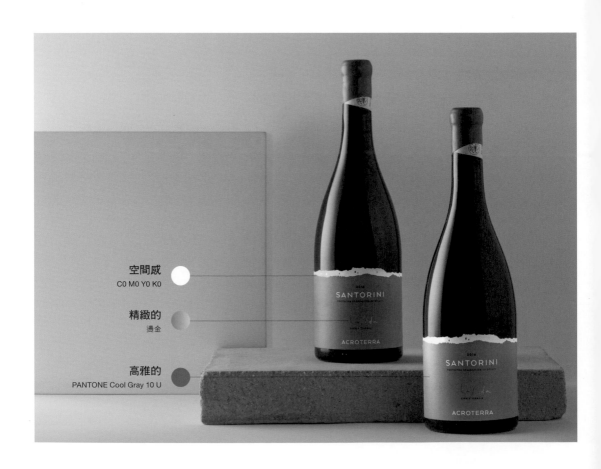

空間感
C0 M0 Y0 K0

精緻的
燙金

高雅的
PANTONE Cool Gray 10 U

岩石、低調的、高級的
C0 M0 Y0 K100

ACROTERRA

深沉的
PANTONE Black U

2016
SANTORINI
PROTECTED DESIGNATION OF ORIGIN

ACROTERRA

酒類

FISH CLUB 葡萄酒

品牌定位／獨家的
目標客戶／葡萄酒愛好者

工作室：Backbone Branding
創意總監：Stepan Azaryan
藝術總監：Christina Khlushyan
設計：Eliza Malkhasyan

・這款海鮮餐廳自釀葡萄酒的包裝設計，理念簡約而大膽，以魚鱗作為設計的核心元素，外形類比了魚的輪廓，彷彿要跟魚分享這美酒佳釀。三種類型的酒，由包裝的三種主色識別——古銅色代表紅酒，藍色代表粉紅酒，黃色代表白酒。三種主色與其他配色精心搭配，呈現出漸層效果。鏡面金屬紙採用了特殊印刷技術。

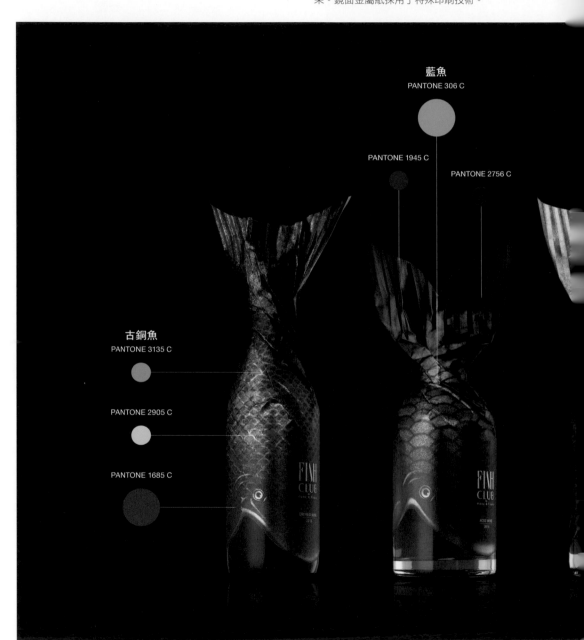

藍魚
PANTONE 306 C

PANTONE 1945 C

PANTONE 2756 C

古銅魚
PANTONE 3135 C

PANTONE 2905 C

PANTONE 1685 C

金魚
PANTONE 141 C

PANTONE Black

包裝色彩印象／

華麗、光彩奪目

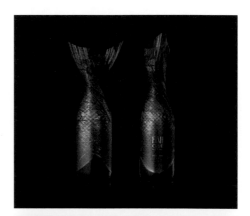

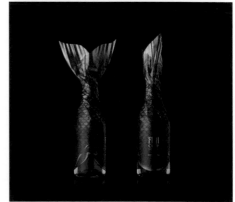

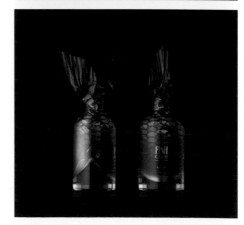

酒類

ARROW香檳

品牌定位／創新、高檔
目標客戶／香檳愛好者

Design：Servaire & Co Agency

・自 1772 年創立以來，House Veuve Clicquot 公司就已將葡萄酒出口到世界各地。旅行和國際貿易在過去是充滿冒險和挑戰的活動，而這也是在全球範圍內建立聯繫、發現機遇的絕佳機會。這種具有前瞻性的冒險精神，體現在 Arrow 香檳的包裝設計上。箭形的包裝充滿了激情和冒險精神。標誌性的橘黃色璀璨亮麗、充滿活力，給人一種歡樂和溫暖的感覺。

包裝色彩印象／

活力、激情、創新

冒險、創造力
PANTONE 137 C

高級、品質
C0 M0 Y0 K100

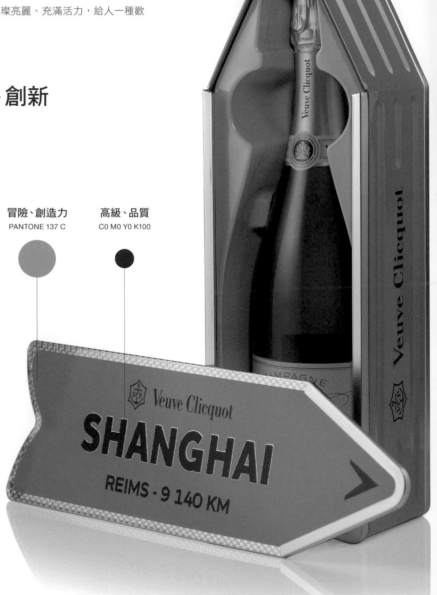

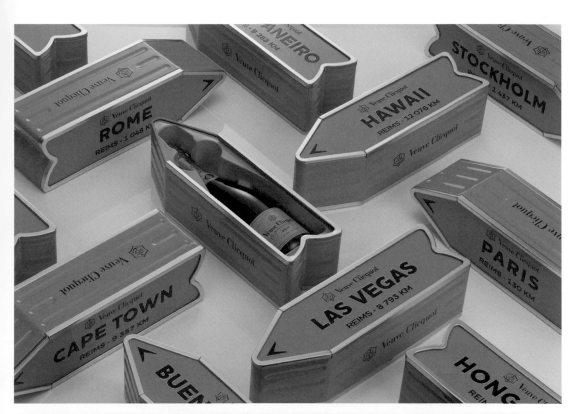

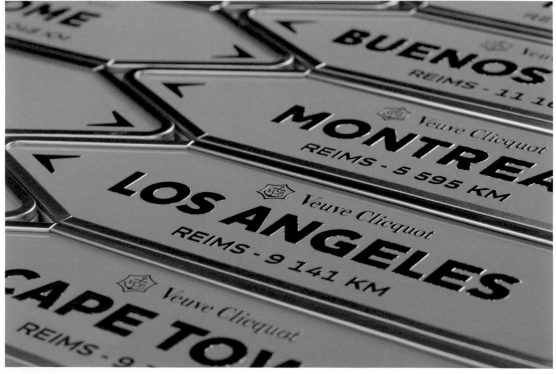

MAQUINON 2015葡萄酒

品牌定位／漫畫風格、華麗
目標客戶／葡萄酒和設計愛好者

Design：Estudio Maba

・MAQUINON 原先的品牌形象中，就有一隻 1960 年代的小機器人（smoking robot），它強悍、健壯，令人感到不安。設計團隊想要讓品牌形象煥然一新，在包裝上以豐富的光彩和節奏來表現出品牌的獨特個性。該包裝使用的暖色——黃色和紅色，與藍色機器人形成了強烈對比。富有動感的設計與這款葡萄酒的口感呼應。

包裝色彩印象／

活潑、醒目

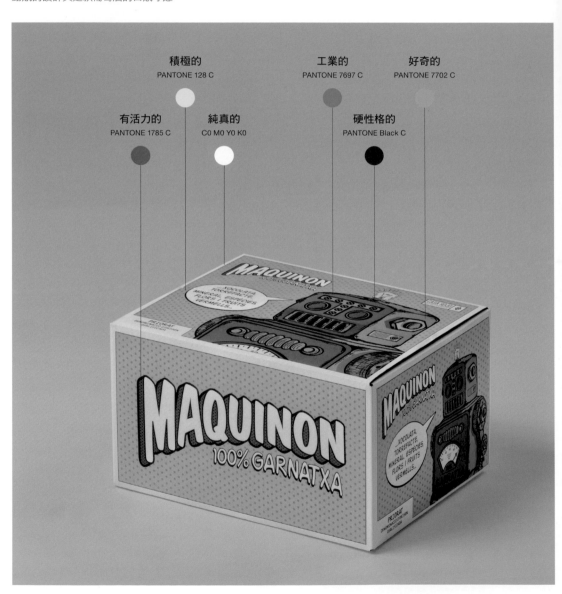

積極的
PANTONE 128 C

工業的
PANTONE 7697 C

好奇的
PANTONE 7702 C

有活力的
PANTONE 1785 C

純真的
C0 M0 Y0 K0

硬性格的
PANTONE Black C

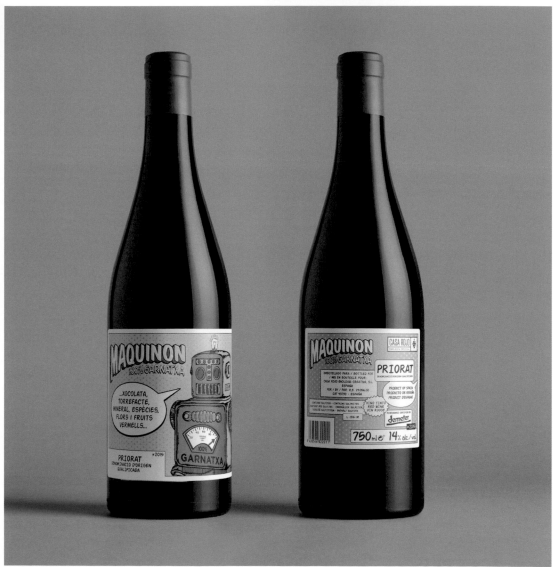

ATOLYE GOZDE珠寶 | 品牌定位／永恆、高雅
目標客戶／獨立堅強的女性

Design：Frames

・作為一個追求永恆的品牌，ATOLYE GOZDE 專為獨立堅
強的女性設計珠寶，在視覺形象中也試圖體現這一點。

・在商標設計中，設計師以簡單的幾何圖案，呈現出珠寶
編織的重複性動作。金色的品牌商標和品牌名，向顧客透
露出珠寶首飾的精緻與珠寶設計師的激情，深綠色的包裝
則暗示了永恆的品牌理念。

包裝色彩印象／

精緻、亮眼

復古、高貴　　　　質樸
PANTONE 5783 C　　PANTONE 876 C

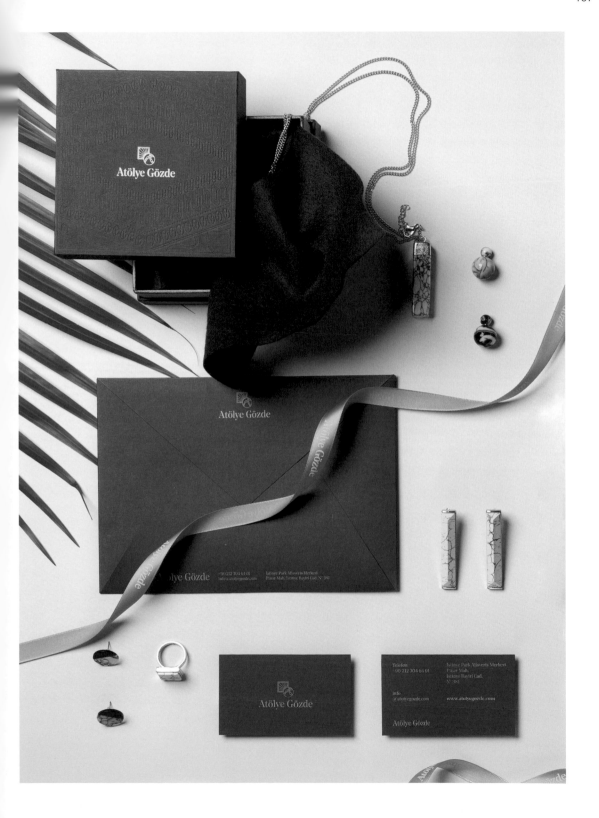

MAKE ME LOVELY氣墊粉餅

| 品牌定位／青春 |
| 目標客戶／年輕女性 |

Design：TRIANGLE-STUDIO

·為了使產品名稱 MAKE ME LOVELY（讓我變可愛）和包裝匹配，設計師選擇帶有可愛顏色的抽象圖形，營造出柔和甜美的氛圍。柔和的淺色調與乾淨的白色底色映襯，使包裝更加吸引人。

包裝色彩印象／

柔和、甜美

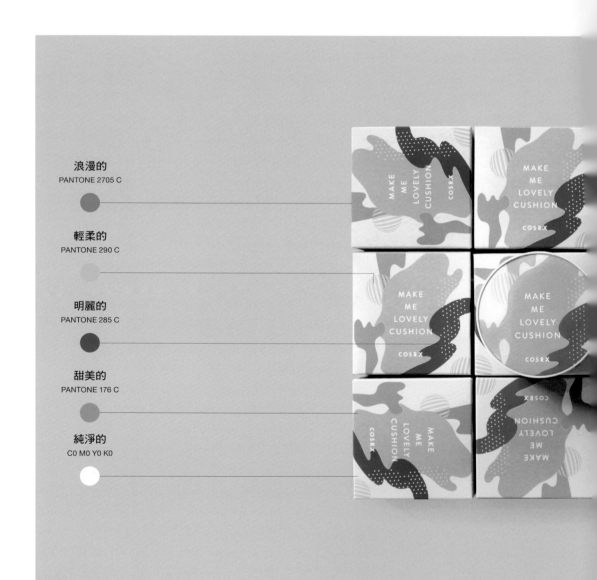

浪漫的
PANTONE 2705 C

輕柔的
PANTONE 290 C

明麗的
PANTONE 285 C

甜美的
PANTONE 176 C

純淨的
C0 M0 Y0 K0

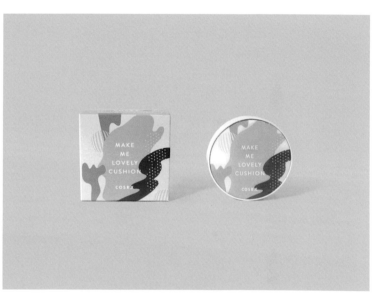

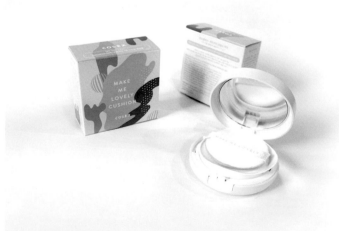

ALEGRIA XVII香水

品牌定位／高檔、優雅
目標客戶／三十歲以上的女性

Design：Atelier Nese Nogay

・ALEGRIA 是伊斯坦堡的精品香水品牌。設計師以米白色作為整體包裝的主色，營造出明亮、高雅、無垠的氛圍；視覺中心則放置富有神聖感的幾何圖形。幾何圖形中間的金色文字以壓花呈現，古典而雅致。在品牌打造上，設計師採用了具女性化、親密和寧靜特點的粉色，以契合香水的氣味。

包裝色彩印象／

私密、精緻

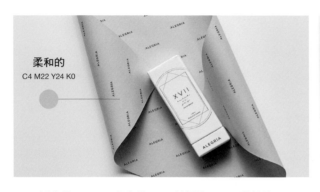

柔和的
C4 M22 Y24 K0

活力的
C18 M100 Y88 K0

私密的
C4 M22 Y67 K0

恬靜的
C0 M0 Y0 K0

精緻的
C0 M0 Y0 K100

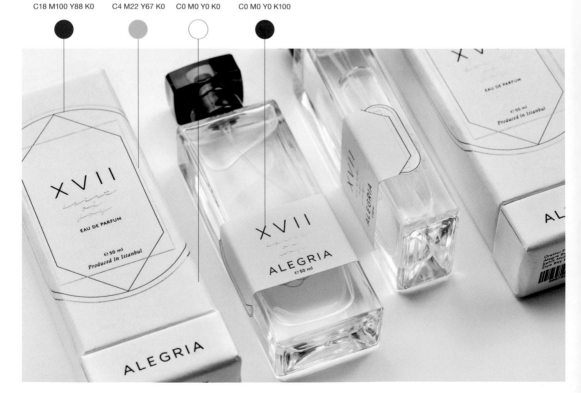

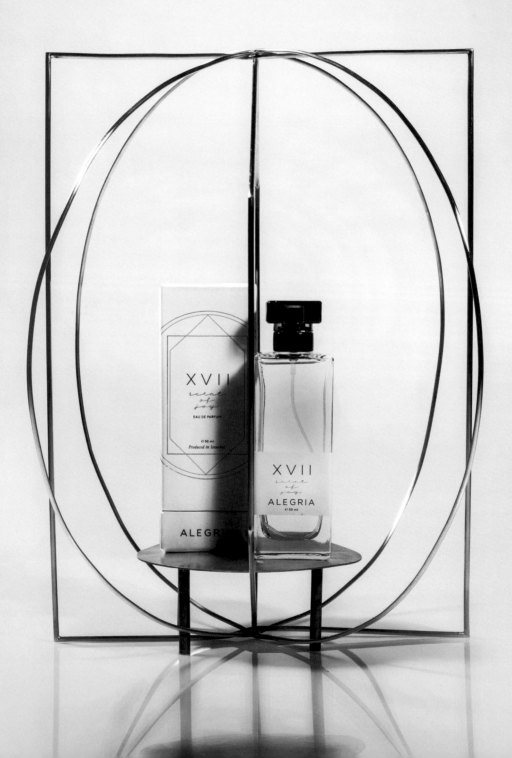

ROSE COUTURE香水

| 品牌定位 ／ 時尚、訂製 |
| 目標客戶 ／ 女性消費者 |

Design：Servaire & Co Agency

・Rose Couture 是一款曼妙輕柔的香水，散發出誘人的女性魅力。這是一場粉色盛宴，精緻柔和的粉紅色調相當性感，壓花製作的玫瑰圖案，讓整個包裝更顯優雅。

包裝色彩印象 ／

精緻、優雅、性感

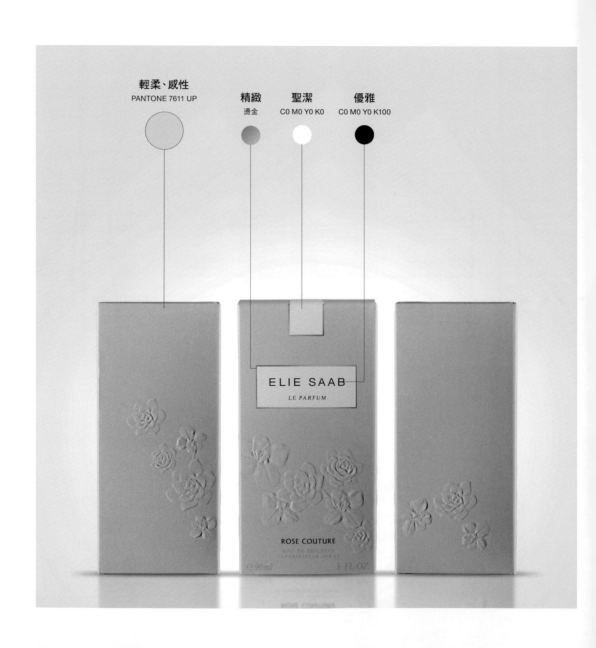

輕柔、感性
PANTONE 7611 UP

精緻
燙金

聖潔
C0 M0 Y0 K0

優雅
C0 M0 Y0 K100

ELIE SAAB
LE PARFUM

ROSE COUTURE
EAU DE TOILETTE
VAPORISATEUR SPRAY
90ml 3 FL. OZ.

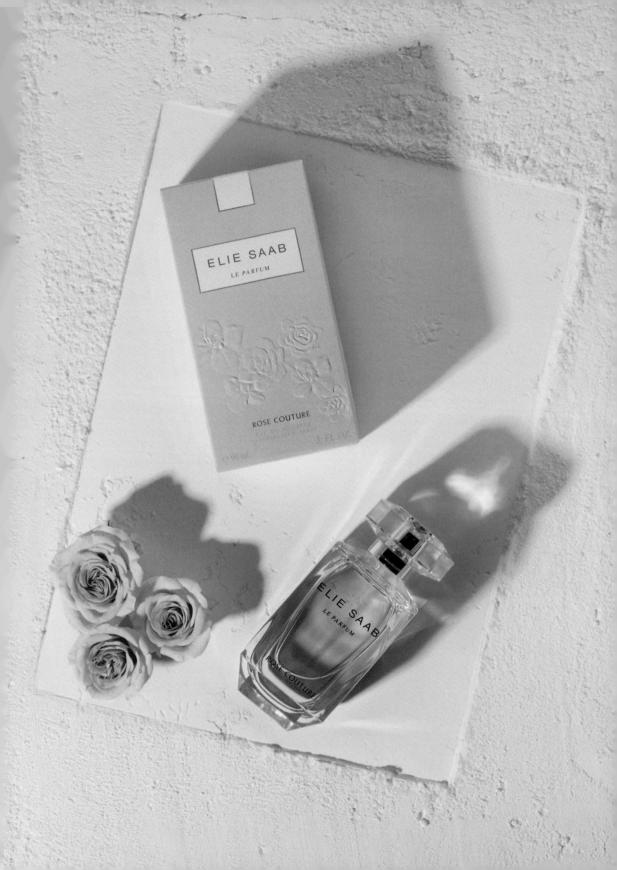

保
養
品

LITSA美容產品

品牌定位／美麗、健康
目標客戶／二十五歲以上的現代女性

Design：League Design Agency

・LITSA 的核心價值是客戶服務、高度專業化和持續自我
成長。包裝的主色調是白色，表達品牌與產品的純淨。
另外五種顏色代表五種功能的美容產品——薄荷色（治
癒）、玫瑰色（防護）、桃色（復原）、橄欖色（營養補
充）以及裸色（淨化）。這些顏色並不明亮，但都完美體
現了品牌的純淨。

包裝色彩印象／

乾淨、簡約

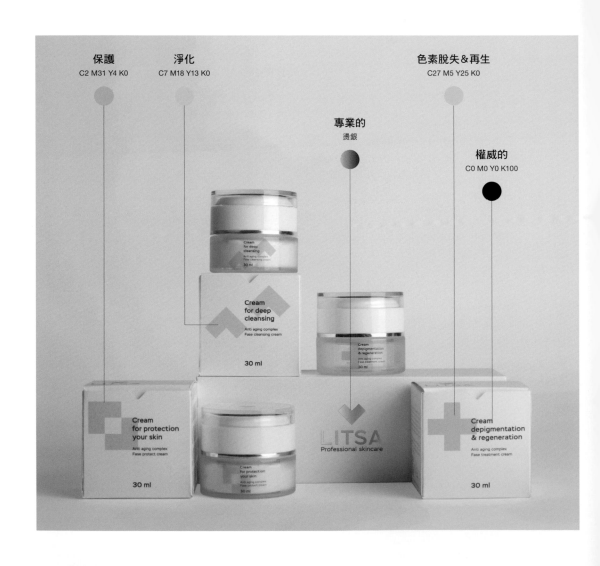

保護
C2 M31 Y4 K0

淨化
C7 M18 Y13 K0

色素脫失&再生
C27 M5 Y25 K0

專業的
燙銀

權威的
C0 M0 Y0 K100

保
養
品

PORONA有機純露

品牌定位／簡約、天然
目標客戶／年輕人

Design：YHHY 氧化還原設計工作室

・PORONA 的產品涵蓋純露、精油、乳液、面霜、手工皂等。設計師為其新品「有機純露」（Hydrolats）設計了整體包裝。該系列產品天然有機，每一款產品都由特定植物的花葉和果實提煉萃取。這些植物包括奧圖玫瑰、薰衣草、洛神花、藍睡蓮等，都以不同的圖樣標示。包裝顏色選用了金色與黑色，呈現出高雅的感覺；深淺不一的金色則表現出植物的生命力，也體現了該系列產品的高檔定位與健康有機。

包裝色彩印象／

高貴、質樸

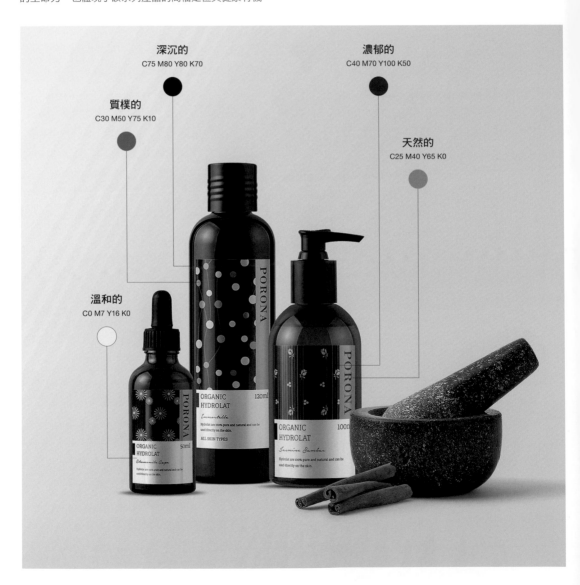

深沉的
C75 M80 Y80 K70

濃郁的
C40 M70 Y100 K50

質樸的
C30 M50 Y75 K10

天然的
C25 M40 Y65 K0

溫和的
C0 M7 Y16 K0

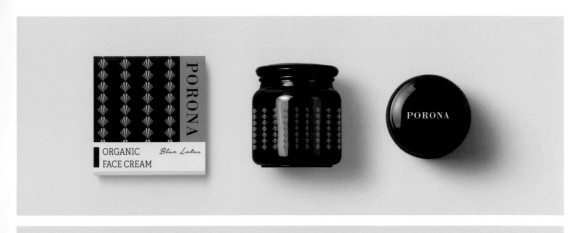

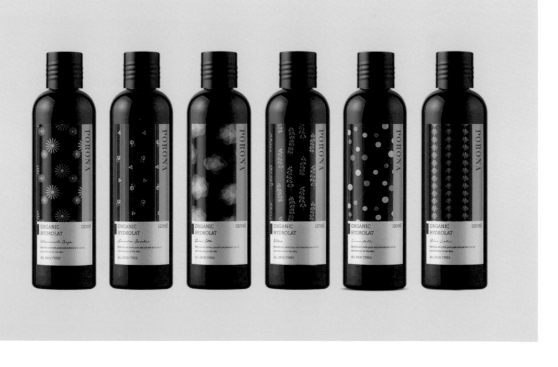

保
養
品

YOGA FACE®護膚品

品牌定位／純天然
目標客戶／瑜珈愛好者

Design：STUDIO 33

・YOGA FACE® 是一款以阿育吠陀配方和特殊草藥製成的
護膚產品，產品純天然，不含任何人工合成成分。包裝採
用雙色設計。極簡風格的白米雙色與乾淨線條，強調產品
原料的新鮮、天然。

包裝色彩印象／

清新、自然

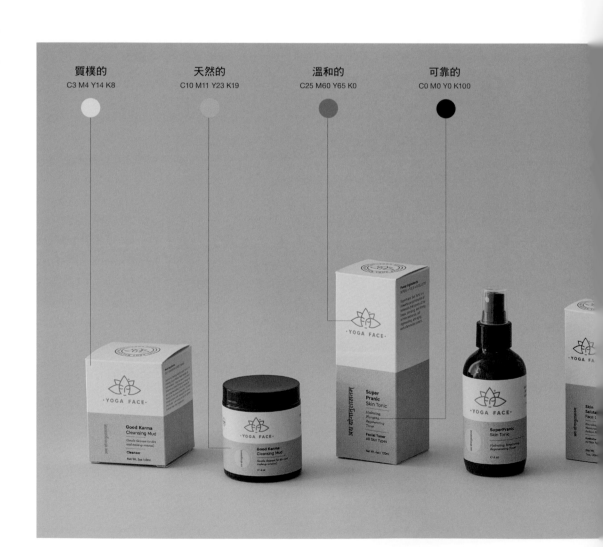

質樸的
C3 M4 Y14 K8

天然的
C10 M11 Y23 K19

溫和的
C25 M60 Y65 K0

可靠的
C0 M0 Y0 K100

・為了使產品更貼近瑜珈愛好者，包裝正面印上經文，盒蓋折口則印有著名的瑜珈格言。此外，包裝下半部印有經典的印度銅箔唐卡圖樣（Indian copper foil pattern），象徵著印度的文化以及產品中的天然成分。

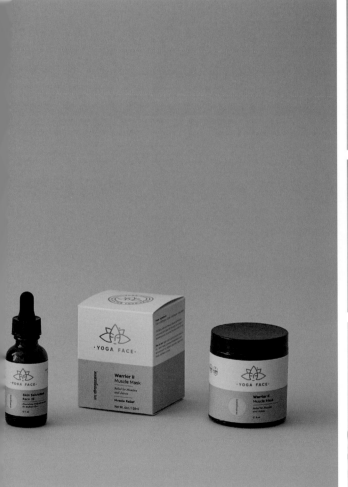

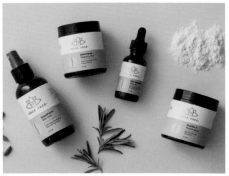

MY CARE SOLUTION 保養品

| 品牌定位／全面護膚
| 目標客戶／女性消費者

Design：Radmir Volk

・放眼望去，整個包裝似乎是單色調，但是設計師巧妙地在包裝外盒底部增加了一個色條——從冷色調逐漸過渡到暖色調。這些光譜互異的迷人色條，代表著滿足不同個人需求的產品。

包裝色彩印象／

柔和、純淨

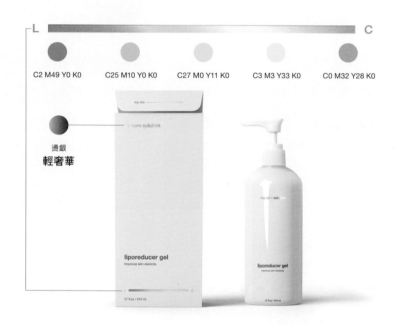

L　　　　　　　　　　　　　　　　　　　　C

C2 M49 Y0 K0　　C25 M10 Y0 K0　　C27 M0 Y11 K0　　C3 M3 Y33 K0　　C0 M32 Y28 K0

燙銀
輕奢華

liporeducer gel
Improves skin elasticity

liporeducer gel
Improves skin elasticity

乾淨的
C0 M0 Y0 K0

柔和的
C5 M4 Y11 K0

女性化的
C0 M10 Y5 K0

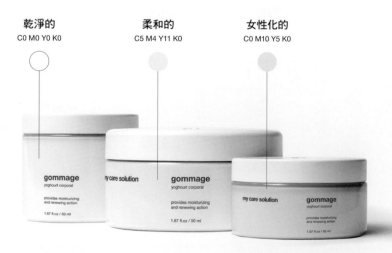

gommage
yoghourt corporal

provides moisturizing
and renewing action

1.67 fl.oz / 50 ml

my care solution　gommage
yoghourt corporal

provides moisturizing
and renewing action

1.67 fl.oz / 50 ml

my care solution　gommage
yoghourt corporal

provides moisturizing
and renewing action

1.67 fl.oz / 50 ml

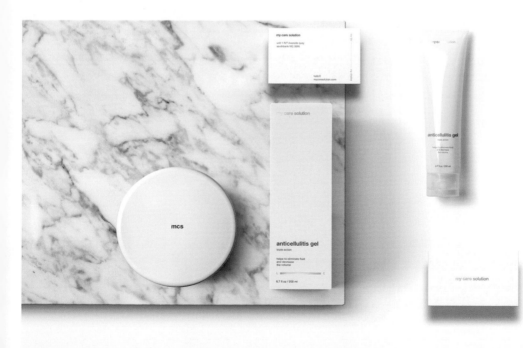

my care solution

my care solution

unit 1 R/7 riverside quay
southbank VIC 3006

my life

my choice

hello@
mycaresolution.com

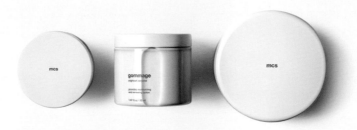

ELANVEDA 天然保養品

品牌定位／天然、有機、健康
目標客戶／注重健康的客群

Design：Futura

・ELANVEDA 是一個阿育吠陀品牌，專門生產草本營
養品和精油。設計師結合一系列淺灰色調的純色，營
造出純淨的感覺。

・為與傳統包裝區分，設計師採用紫晶瓶（miron
glass），除了增強外觀的美感，還傳遞出一股奢華
感和科技感。獨特的商標設計，將阿育吠陀的醫學價
值，與健康和關懷的感覺融為一體。該圖像也象徵了
自然療法的開放性與包容性。

放鬆的
PANTONE 616 U

養生的
PANTONE 7527 U

健康的
PANTONE 7403 U

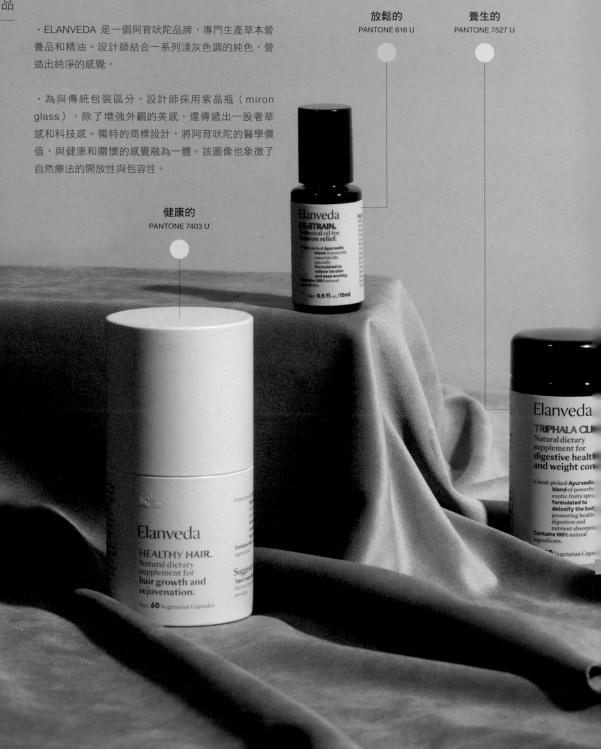

舒緩的
PANTONE 7613 U

包裝色彩印象／
質樸、乾淨

重生的
PANTONE 7451 U

明朗的
PANTONE 2032 U

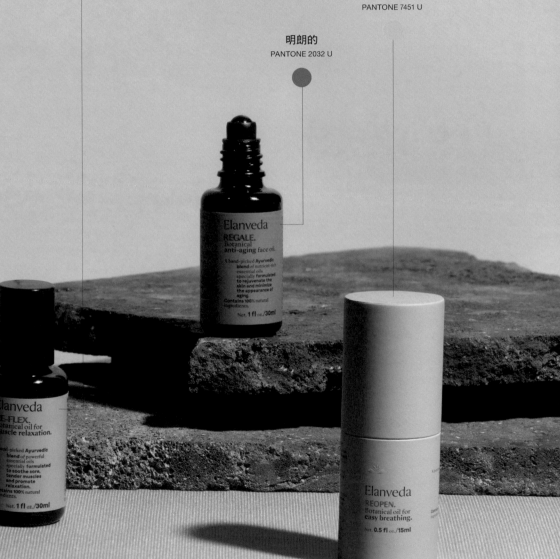

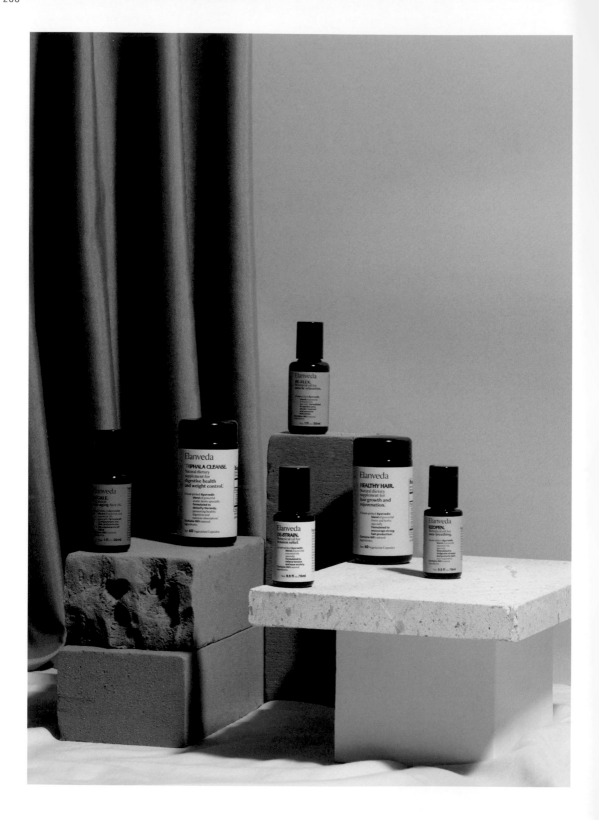

HERBARIO皮膚整體護理

Design：Ania Drozd

品牌定位／草本、整體修復
目標客戶／喜愛草本護膚品的消費者

・這款包裝設計，傳達出 HERBARIO 從植物科學與整體療法
中萃取出的強大效果。新的視覺形象，將傳統藥劑包裝設計的
實用美學與現代風格揉合。單色配色透露出高級、優雅的氣
質，象徵產品背後的智慧、閱歷以及自然科學理念。黑色代表
了該品牌的權威和中性化形象。

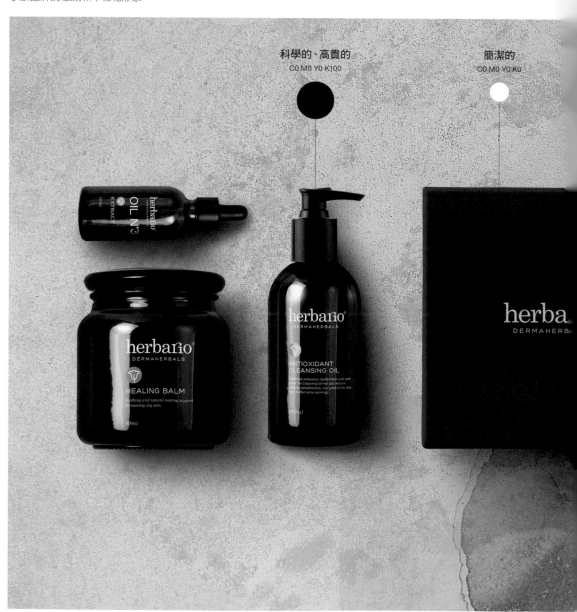

科學的、高貴的
C0 M0 Y0 K100

簡潔的
C0 M0 Y0 K0

低調的配色統合了這組產品，並反映其奢華的定位。為突出特定的成分，瓶身添加了一個具有強調色（accent color）的圓形圖示。這種搭配不僅避免整體配色過於黯淡，亦使消費者迅速找到對應產品。優秀的配色讓產品看起來既時尚，又有助於培養消費者的品牌忠誠度。

包裝色彩印象／

奢華、高雅

C26 M1 Y100 K10

C13 M45 Y0 K0

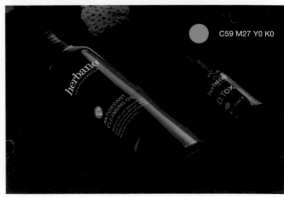

C59 M27 Y0 K0

CUIDE-SE BEM護膚品

| 品牌定位／現代
目標客戶／三十歲以上的女士

Design：SWEETY&CO

・CUIDE-SE BEM 歷經了重新定位與重新包裝的轉變。在設計新包裝的過程中，顏色成了最重要的元素。新包裝的配色，對於追求現代感和年輕化的新消費者來說更具吸引力，同時糖果色調也營造出積極俏皮的氣氛。

・針對 CUIDE-SE BEM 的不同產品，設計師使用了與每種產品主要成分對應的顏色，使包裝能更有效地傳遞產品資訊。以牛奶和蜂蜜、草莓和牛奶兩個產品為例，設計師在包裝頂部使用充滿活力且強烈的顏色——蜂蜜黃、草莓紅，在底部仍使用相同色相，但加了白色，其顏色效果就像是「加了牛奶」一樣。金色燙印則為包裝帶來了光亮與精緻。

牛奶和蜂蜜

PANTONE 131 C　　　PANTONE 1355 C　　　　燙金

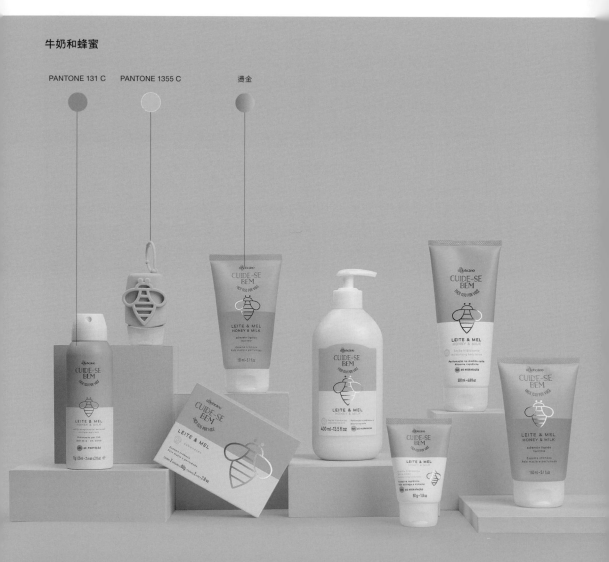

包裝色彩印象／

柔和

草莓和牛奶

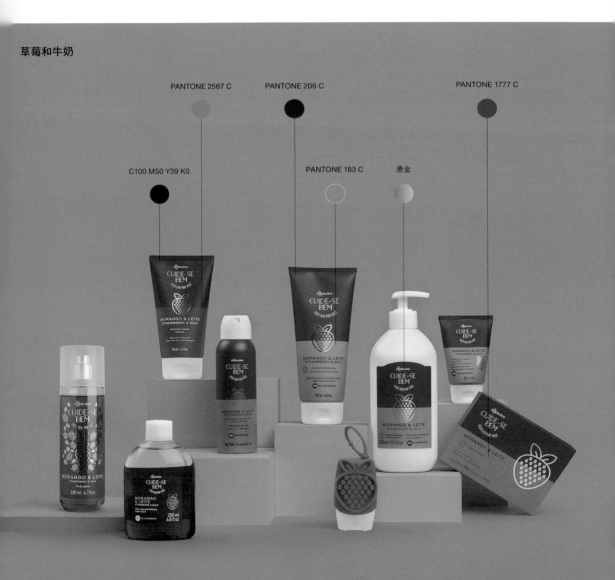

PANTONE 2567 C

PANTONE 206 C

PANTONE 1777 C

C100 M50 Y39 K0

PANTONE 183 C

燙金

NARAVÂN護膚品

品牌定位／草本
目標客戶／20～45 歲的客群

Design：Saturna Studio

・NARAVÂN是款男女均適用的天然美容產品，無化學成分
添加，全手工製作。為了把愉悅、真誠和簡約的感覺與產品
的屬性聯繫，設計師選擇了柔和的色彩，配上優雅的花卉插
畫，賦予包裝一種簡潔高雅的感覺。顧客們還能從薄荷綠和
淺粉色的組合中，感受到產品的精緻。

包裝色彩印象／

柔和、天然

精緻的	薄荷	植物性		天然的
PANTONE 3308 C	PANTONE P130-11 U	C58 M70 Y97 K28	PANTONE P22-6 U	C9 M19 Y13 K0

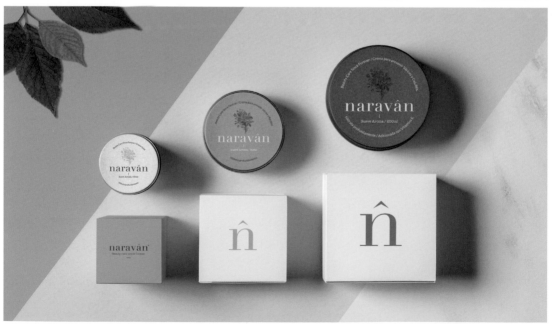

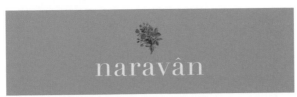

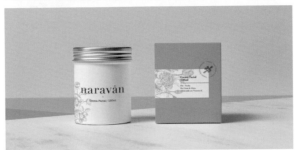

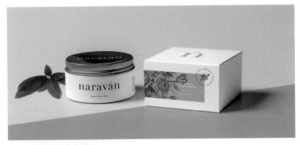

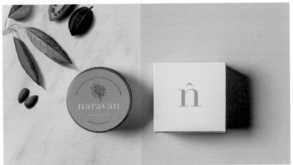

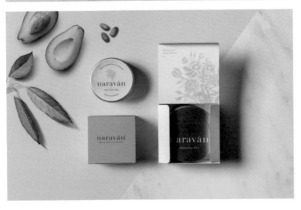

熱沏球

品牌定位／年輕有活力
目標客戶／泡茶愛好者

Design：王柏偉

・台灣的熱氣球起源地是台東，設計師在這款台東溫泉酒店出品的熱氣球造型濾茶器包裝上，設計了許多不同的熱氣球輪廓。包裝的顏色五彩繽紛，反映了台東的城市特色。

包裝色彩印象／

活潑、溫暖、自然

C0 M15 Y10 K0　活潑、浪漫

C17 M72 Y51 K0　溫暖

C47 M0 Y26 K0　自然、健康

C2 M27 Y56 K0　活潑

C0 M0 Y0 K0　乾淨

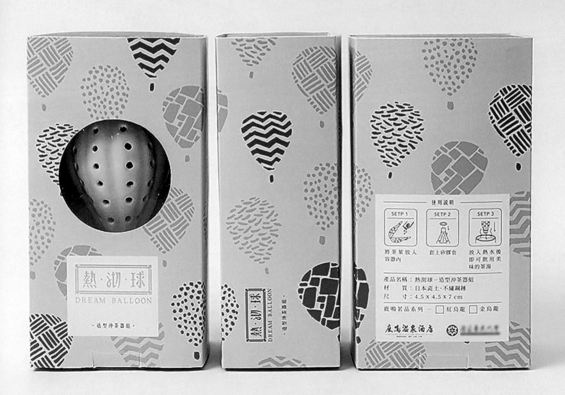

OGRADA 防蟲用品

品牌定位／無害、天然
目標客戶／環保人士

Design：Polina Zagumenova

包裝色彩印象／

環保、天然

・OGRADA 是一款天然無害的花園防蟲用品。產品安全可靠，純天然的成分不會對生態環境、人體和任何生物造成傷害。這些產品包括用在植物上的粉末、噴霧，以及園林樹木塗料。粉末和噴霧有三種類型，分別針對甲蟲、螞蟻和毛毛蟲等昆蟲。OGRADA 對於植物來說就像一個隱形的保護屏障。此系列產品專為希望能跟自然和諧共處、並保持自然原始屬性的人們所設計。

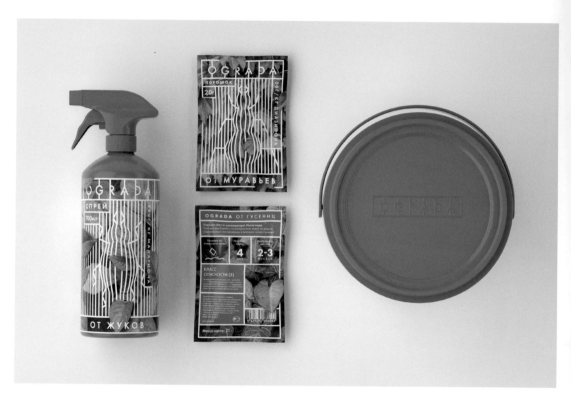

C75 M5 Y90 K0
平靜、環保

C0 M0 Y0 K0
安全、乾淨

色彩選擇

由於產品旨在保護自然植物，所以主色選了五、六月時的鮮葉綠，表明植物在這些產品的保護下處於良好狀態，同時象徵平靜和環保。綠色既是主色，也是背景色，覆蓋了包裝 80% 的面積。輔助色是白色，傳達出安全、乾淨與友善。具體應用上，白色主要被用來描繪圖形，如柵欄、不同昆蟲的形狀以及產品資訊。

色彩搭配

在綠色的襯托之下，白色顯得更加乾淨、安全。綠色和白色的組合既能強調產品的自然特徵，又能幫助消費者快速從貨架上找到合適的產品（藉助包裝上的昆蟲輪廓）。

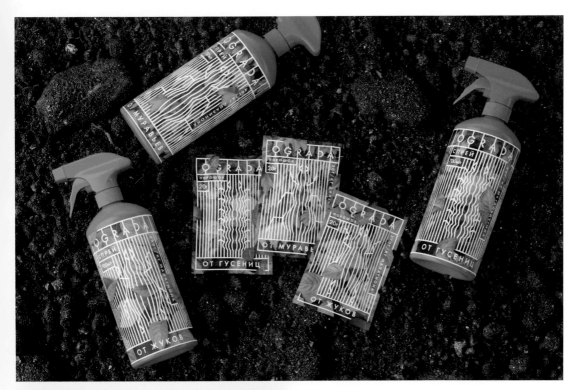

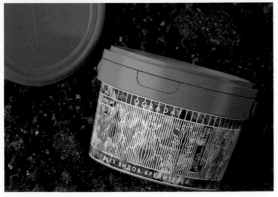

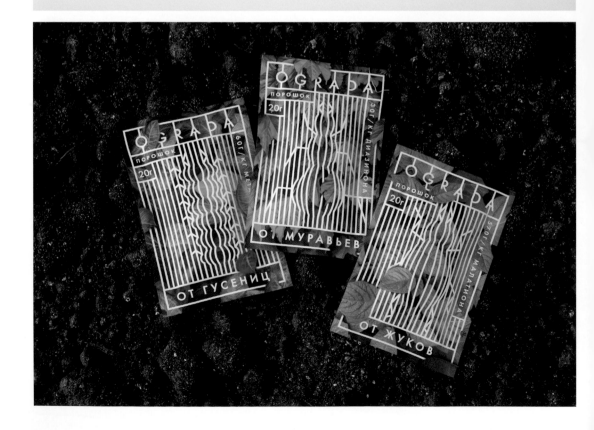

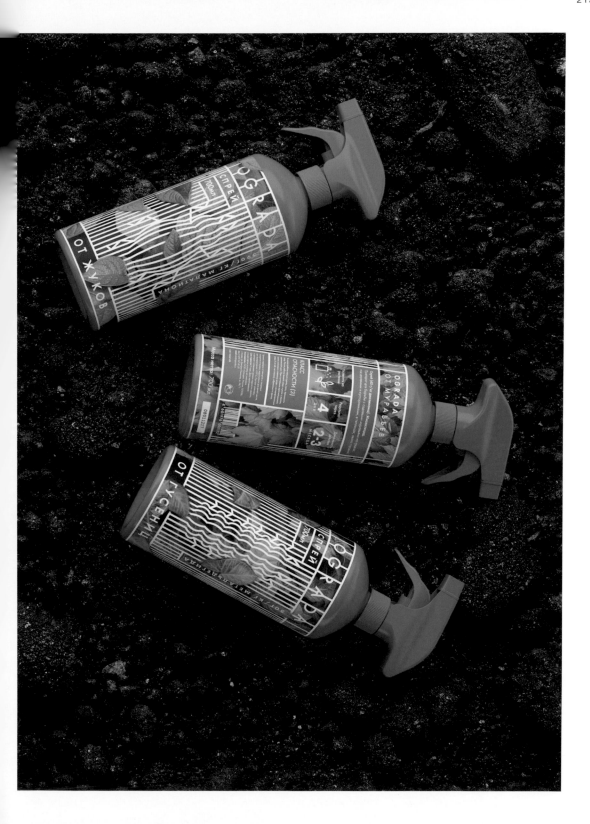

OLIVER RICH迷你香薰精油

品牌定位／天然
目標客戶／女性

Design：Nininbaori、Judith Cotelle

・OLIVER RICH 香薰精油共有十八種香味，分兩套出售，分別是心悅系列（happy note）和治癒系列（healing note）。每一種香味都有各自的代表顏色和圖案，反映出精油或其植物成分所能引發的情緒。

・心悅系列的包裝顏色使用明亮的暖色調，包括不同色調的粉紅色、橘色和熱帶漸層色，盒子上的標籤是橘色。治癒系列的包裝顏色使用冷色調，包括白色、藍色、綠色和紫色，盒子上的標籤是綠藍色。顧客可以根據個人需求選擇合適的精油，例如粉紅色精油適合幸福氛圍；紫色則適合浪漫氛圍。

包裝色彩印象／

芬芳、柔美

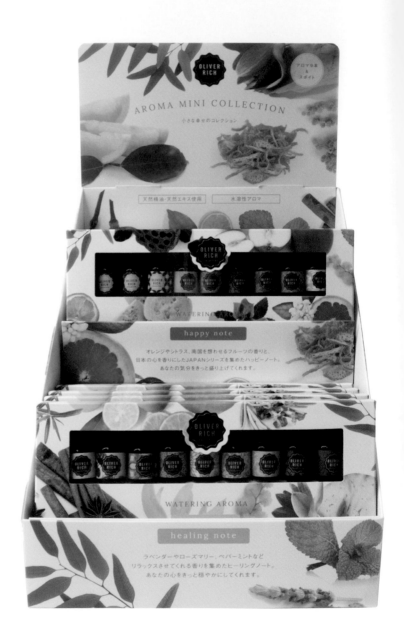

心悦系列
C0 M42 Y42 K0

治癒系列
C45 M0 Y5 K0

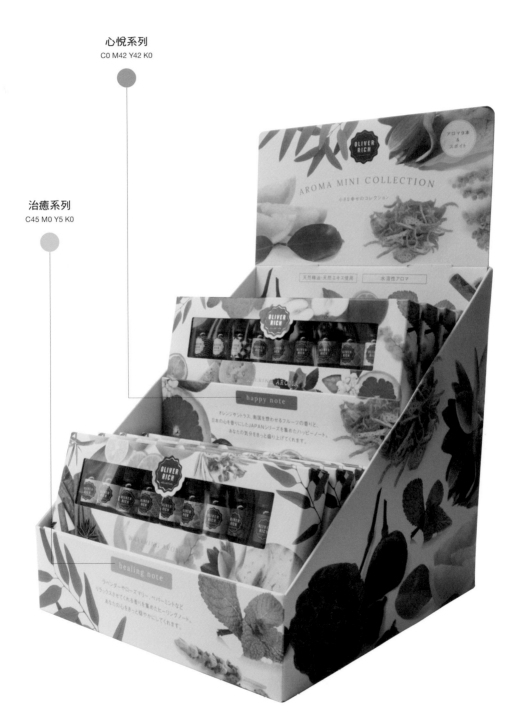

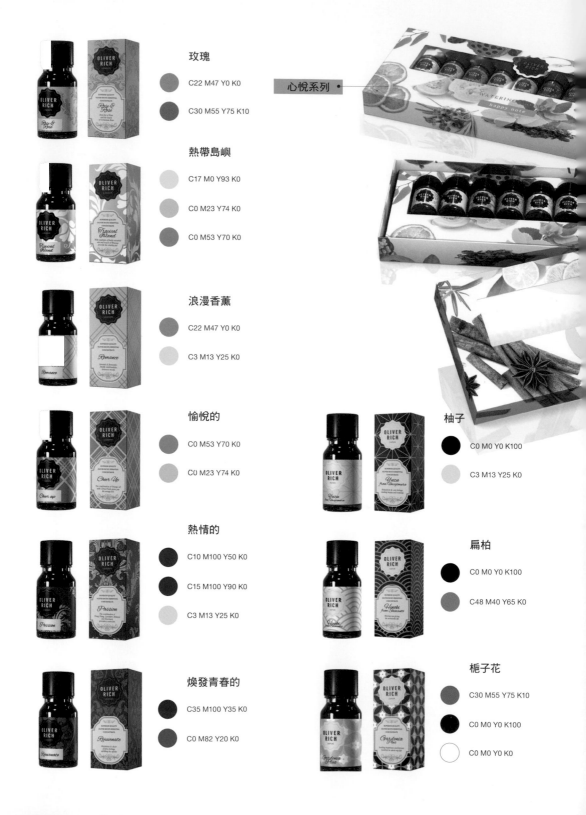

玫瑰
C22 M47 Y0 K0
C30 M55 Y75 K10

熱帶島嶼
C17 M0 Y93 K0
C0 M23 Y74 K0
C0 M53 Y70 K0

浪漫香薰
C22 M47 Y0 K0
C3 M13 Y25 K0

愉悅的
C0 M53 Y70 K0
C0 M23 Y74 K0

熱情的
C10 M100 Y50 K0
C15 M100 Y90 K0
C3 M13 Y25 K0

煥發青春的
C35 M100 Y35 K0
C0 M82 Y20 K0

心悅系列

柚子
C0 M0 Y0 K100
C3 M13 Y25 K0

扁柏
C0 M0 Y0 K100
C48 M40 Y65 K0

梔子花
C30 M55 Y75 K10
C0 M0 Y0 K100
C0 M0 Y0 K0

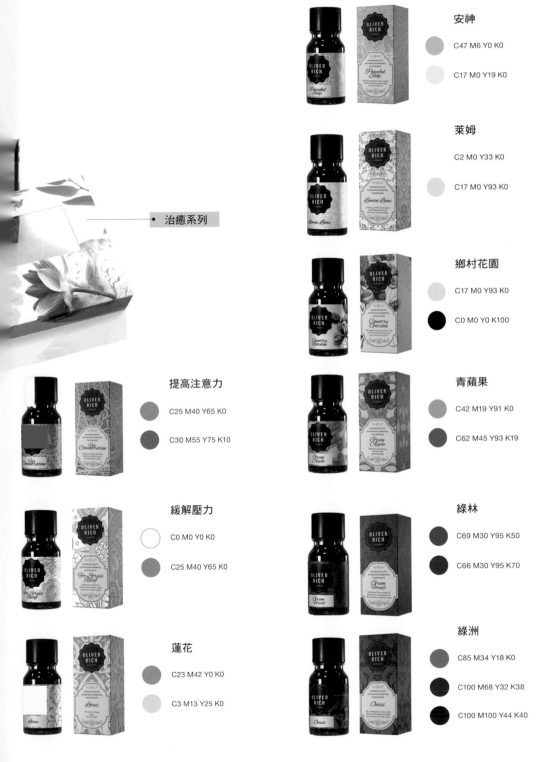

治癒系列

安神

C47 M6 Y0 K0

C17 M0 Y19 K0

萊姆

C2 M0 Y33 K0

C17 M0 Y93 K0

鄉村花園

C17 M0 Y93 K0

C0 M0 Y0 K100

提高注意力

C25 M40 Y65 K0

C30 M55 Y75 K10

青蘋果

C42 M19 Y91 K0

C62 M45 Y93 K19

緩解壓力

C0 M0 Y0 K0

C25 M40 Y65 K0

綠林

C69 M30 Y95 K50

C66 M30 Y95 K70

蓮花

C23 M42 Y0 K0

C3 M13 Y25 K0

綠洲

C85 M34 Y18 K0

C100 M68 Y32 K38

C100 M100 Y44 K40

生活用品

LITTLE BALENA毛毯 ｜ 品牌定位／有機
目標客戶／有孩子的父母

Design：makebardo

·LITTLE BALENA 是一個嬰兒毛毯品牌，品牌概念是「鯨魚愛大樹」。鯨魚和樹木看似屬於兩個不同世界，但設計師卻通過形態相似這一特性，將這兩個不同世界的生物聯繫在一起——鯨魚的尾巴變成了樹葉，身體則成了樹根。

·包裝材料使用了牛皮紙板，體現了天然、有機、自然以及溫暖的品質。在顏色選擇上，設計師只用了一種顏色——白色，因為它單純、經典，具有積極的內涵，非常適合兒童產品。白色的形象與光、善、天真、純潔和童貞相關聯。

包裝色彩印象／

清新、純淨

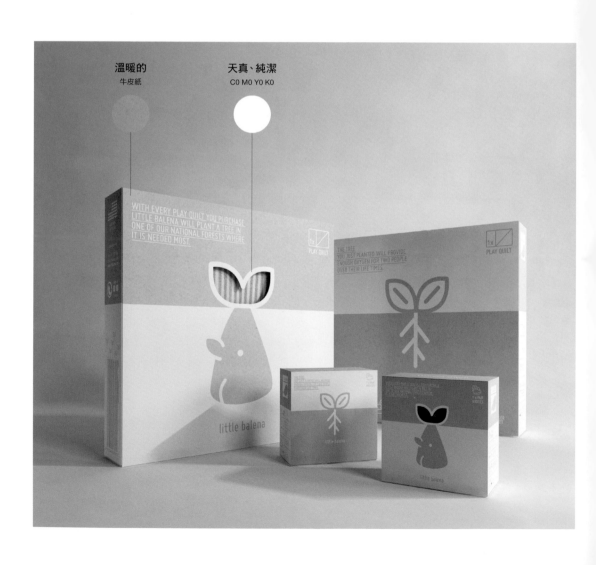

溫暖的
牛皮紙

天真、純潔
C0 M0 Y0 K0

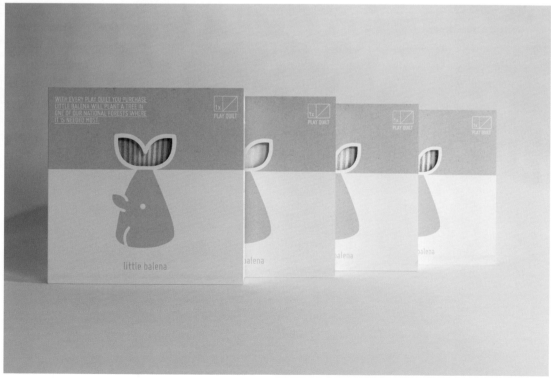

一生活用品一

小可美妝野狼派魔髮粉 ｜ 品牌定位／有趣、新奇
｜ 目標客戶／年輕男性

Design：Sump Design

‧小可美妝是一款男性美妝產品，旗下的 MOTISS 系列專
為有掉髮煩惱的男性研發。包裝結合了兩個設計概念──
「幽默趣味」和「美式漫畫」，呈現出強烈的視覺效果。
包裝上的黃色與藍色很搶眼，充滿活力，能夠吸引年輕男
性消費者的目光。包裝底色採用黑色，顯示出品牌實在、
穩重的品質。

包裝色彩印象／

奇幻、活力

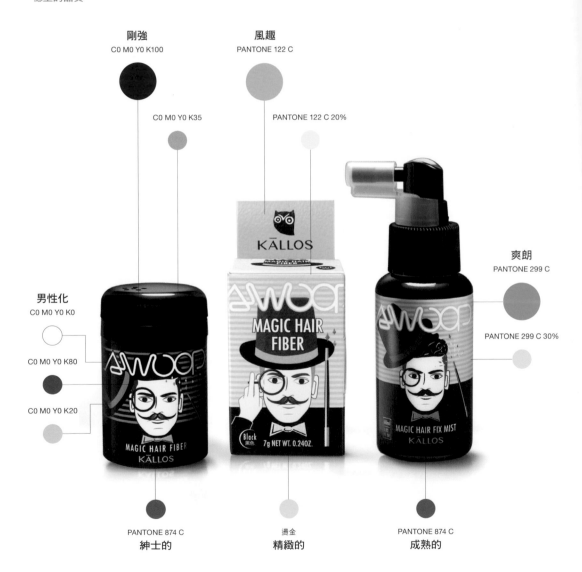

剛強
C0 M0 Y0 K100

風趣
PANTONE 122 C

C0 M0 Y0 K35

PANTONE 122 C 20%

男性化
C0 M0 Y0 K0

C0 M0 Y0 K80

C0 M0 Y0 K20

爽朗
PANTONE 299 C

PANTONE 299 C 30%

PANTONE 874 C
紳士的

燙金
精緻的

PANTONE 874 C
成熟的

KAPIVA保健藥品 | 品牌定位／健康、阿育吠陀療法
目標客戶／注重健康的客群

Design：Leaf Design

・KAPIVA 的宗旨，是要改變人們對阿育吠陀的認知——它不僅是印度的醫學體系，也是一種健康的生活方式。KAPIVA 相信，唯有達到人與自然的平衡，才能實現身體健康，因此它的產品結合了人與自然兩種元素。

・KAPIVA 的包裝保留了品名及成分標籤，配以清晰的排版和充滿動感的鮮豔色彩，能夠有效傳達產品資訊，並讓消費者從貨架上一眼就辨認出該品牌的產品。包裝的現代感外觀，增強了該品牌純粹、實用和科學的特性。

包裝色彩印象／

功能性、活力、現代

外包裝

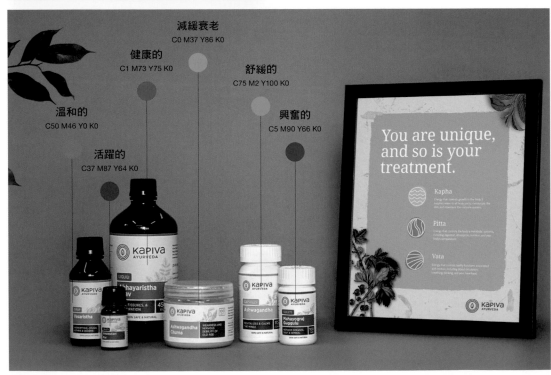

減緩衰老
C0 M37 Y86 K0

健康的
C1 M73 Y75 K0

舒緩的
C75 M2 Y100 K0

溫和的
C50 M46 Y0 K0

興奮的
C5 M90 Y66 K0

活躍的
C37 M87 Y64 K0

· 外包裝正面使用了充滿活力的水彩插畫和純色的色塊標籤，向消費者清晰地展示了產品的天然成分。

· 單色插畫畫出了每種藥物的活性物質，傳達其純淨自然的成分。

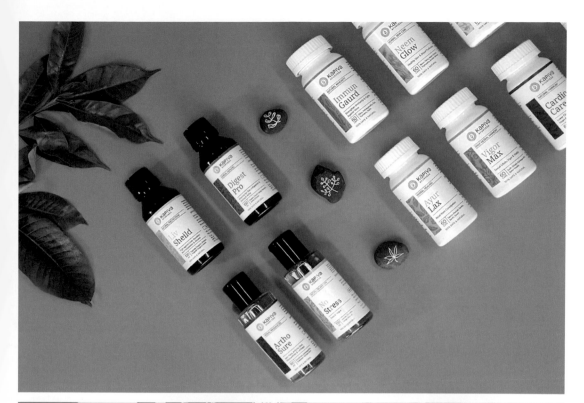

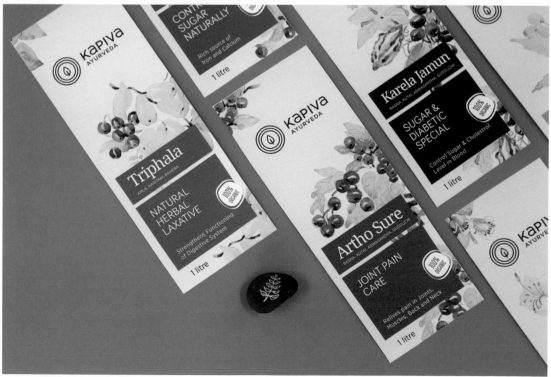

MOLECURE
分子藥局

品牌定位／分子成分、營養豐富
目標客戶／健康主義者

Design：Holycow Design

·白色作為包裝主色調，彰顯了醫療行業的神聖性和純淨性；設計師將品牌商標融入包裝設計，依據不同的產品功能揉合成特色各異的幾何圖樣。這些圖樣的用色靈感來自彩虹，每種顏色和諧共處，讓系列藥品的外觀保持一致，體現產品本身營養豐富的特點。

包裝色彩印象／

純淨、健康

原始的

C0 M0 Y0 K0
C90 M100 Y20 K0
C0 M50 Y90 K0
C18 M97 Y10 K0

天然的

C60 M0 Y100 K0
C76 M0 Y100 K47
C50 M20 Y0 K0

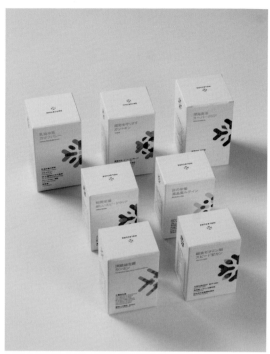

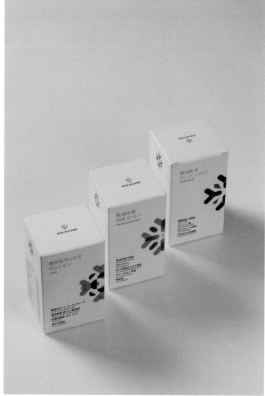

剛健的

C0 M90 Y80 K0

C90 M100 Y20 K0

C0 M0 Y80 K0

營養的

C0 M90 Y80 K55

C0 M90 Y80 K0

C60 M0 Y100 K0

CEREBRUM保健食品

品牌定位／阿茲海默症患者藥物
目標客戶／阿茲海默症患者

Design：Hsuan Yun Huang

・這項藥品包裝設計專案，重塑了包裝結構，並活用幾何圖形，打造出全新品牌形象。藥瓶被設計成益智遊戲，阿茲海默症患者們可以透過瓶子上的對比色（奶油色與深灰色）以及醒目的幾何圖形來分辨和記住不同的藥物。米白色、奶油色和灰色都是中性色彩，給人一種安全、溫和且可靠的感覺。

包裝色彩印象／

柔和、健康

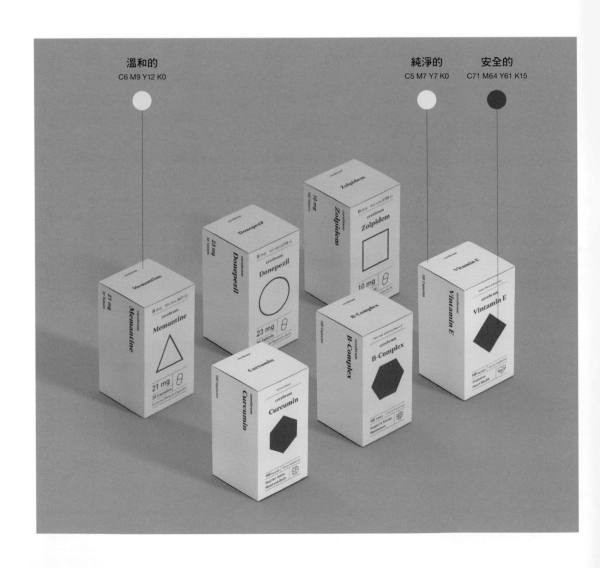

溫和的
C6 M9 Y12 K0

純淨的
C5 M7 Y7 K0

安全的
C71 M64 Y61 K15

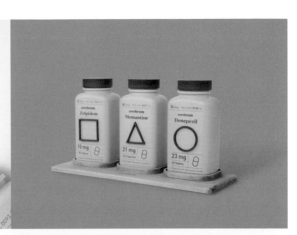

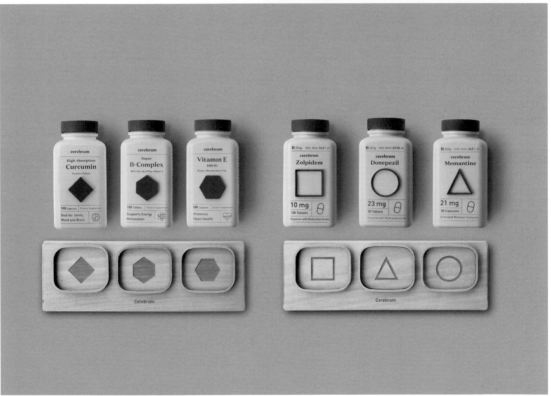

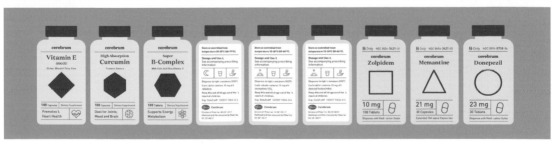

NATIVETECH營養補充劑

品牌定位／時髦、簡約
目標客戶／年輕人

Design：Anagrama

・NATIVETECH 是一個專注於運動營養補充劑的新品牌。
它的包裝靈感來自明亮的螢光色，在視覺上讓人聯想到
「最佳的運動狀態」。它的明亮配色和文字排版方式，使
其在眾多現有的補充劑產品中脫穎而出。

包裝色彩印象／

螢光、金屬

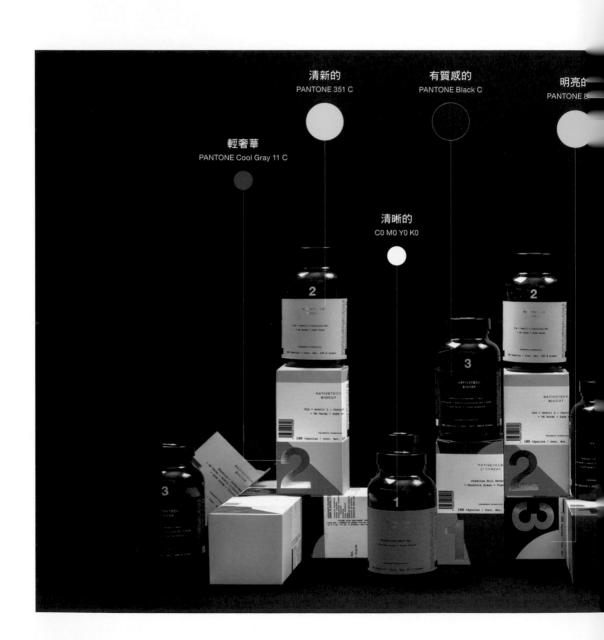

輕奢華
PANTONE Cool Gray 11 C

清新的
PANTONE 351 C

有質感的
PANTONE Black C

明亮的
PANTONE 8

清晰的
C0 M0 Y0 K0

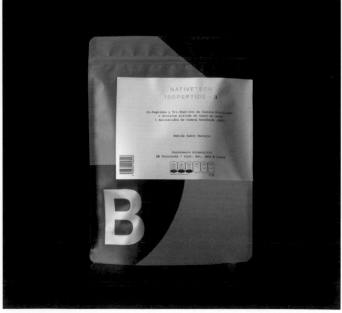

引人注目的
PANTONE Warm Red C

Hipwrap 峇峇娘惹紗籠

Design：Zilin Yee

品牌定位／傳統馬來西亞風情、高雅
目標客戶／觀光客

‧峇峇娘惹意為土生華人，指古代中國移民與東南亞土著所生的後代，紗籠則是其傳統服飾。這個紗籠包裝設計，象徵著當地女性間的緊密聯繫和親密關係。整個包裝既保留了傳統工藝，又象徵著女性之美：鳳凰代表著女士們的美麗和優雅，綻放的牡丹則象徵著她們的高雅和珍貴。鮮豔奪目的配色充滿了馬來西亞風情，

包裝色彩印象／

傳統、強烈

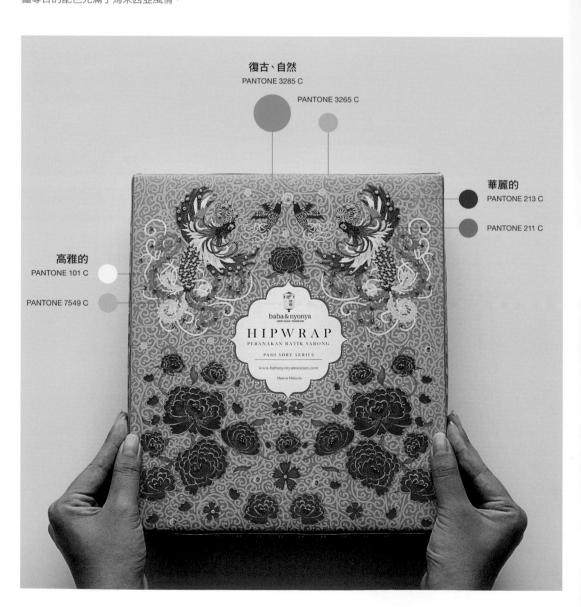

復古、自然
PANTONE 3285 C
PANTONE 3265 C

華麗的
PANTONE 213 C
PANTONE 211 C

高雅的
PANTONE 101 C
PANTONE 7549 C

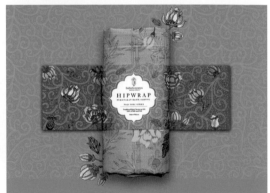

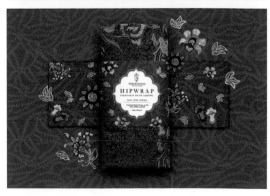

GREETHINGS FROM CROATIA紀念品系列

Design：Magdalena Krpina Zdilar

品牌定位／時尚紀念品
目標客戶／觀光客

・這款紀念品系列是新的克羅埃西亞品牌，它涵蓋了克羅埃西亞最好的產品，包括利口酒、香料、浴鹽、醬料、蜂蠟蠟燭、蜂蜜、肥皂等。包裝根據產品的種類和特性進行顏色分類。

・包裝的頂部採用純色，搭配白色的商標和黑色字體；包裝底部則是彩色漩渦。

包裝色彩印象／

大膽、動感

天空、純淨
C60 M0 Y5 K0

熱情、積極
C0 M85 Y42 K0

明亮、甜蜜
C0 M10 Y100 K0

海、廣闊
C80 M60 Y0 K0

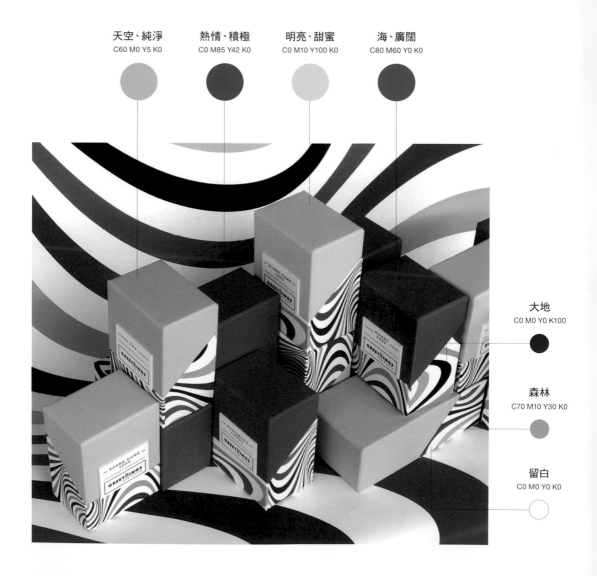

大地
C0 M0 Y0 K100

森林
C70 M10 Y30 K0

留白
C0 M0 Y0 K0

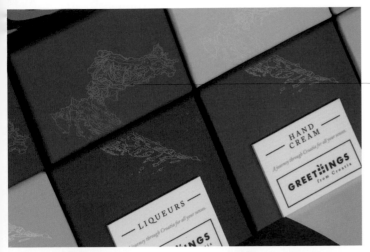

・包裝頂部壓花燙印了克羅埃西亞地圖，消費者可以透過觸摸地圖感受到上面獨特的紋理。

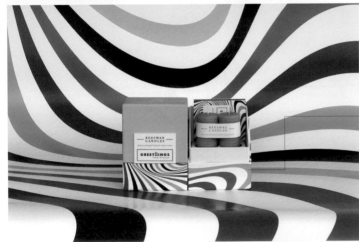

・底部的彩色漩渦與頂部的純色形成視覺對比。

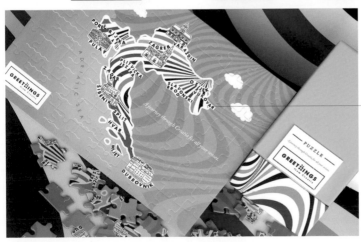

・圖案與色彩的組合，有助於在品牌與消費者之間建立出特殊的情感聯繫。

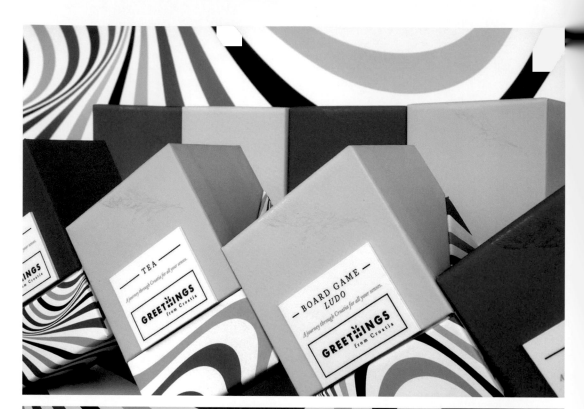

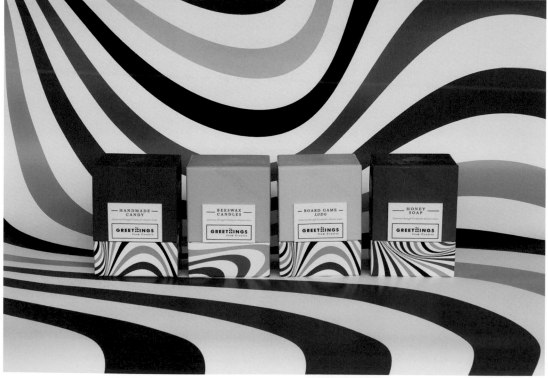

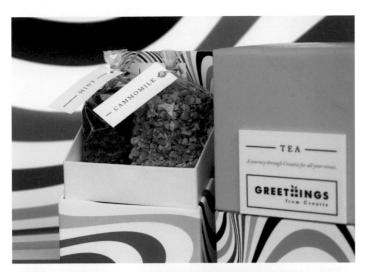

MAMOOR酒店主題包裝

品牌定位／訂製
目標客戶／巧克力愛好者

Design：MAROG Creative Agency

・MAMOOR 是亞美尼亞語「苔蘚」之意，MAMOOR 酒店
的品牌理念即源於原始密林的神祕感。受森林及森林裡奇
妙生物的啟發，設計師運用不同色調的綠色作為品牌色，
傳遞出步入神祕森林的感覺。綠色營造出的舒適氛圍亦增
強了客戶體驗。包裝的其他元素則用了金色和黃色，增強
整個畫面的對比。

包裝色彩印象／

深沉、神祕

深沉的、潮濕的	自然的	高貴的	精緻的	復古的
C83 M51 Y85 K68	C74 M43 Y95 K39	C41 M52 Y82 K22	C38 M44 Y72 K11	C82 M46 Y83 K54

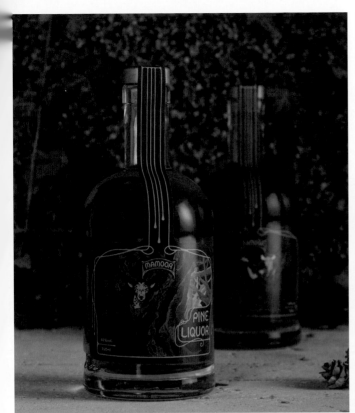

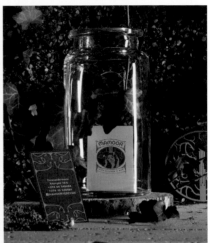

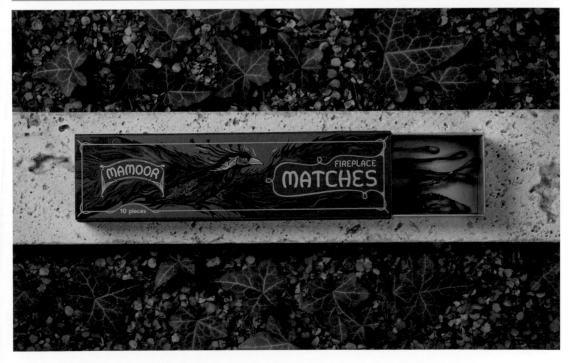

10 pieces

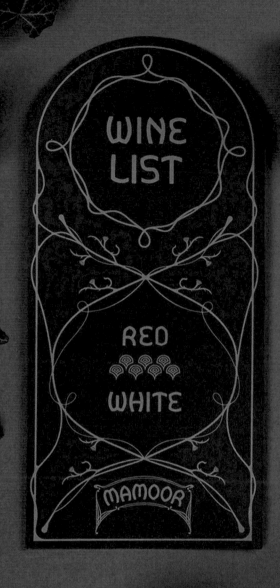

WINE
LIST

RED

WHITE

MAMOOR

YerevanArmenia
Abovyan 14/6
+374 44 548484
+374 10 548484
f MAMOORYEREVAN

MAMOO

LIVE KITCHEN

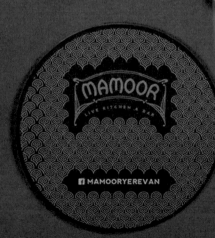

MAMOOR
LIVE KITCHEN & BAR

f MAMOORYEREVAN